中村開己的
魔法動物
紙機關

中村開己／著　宋碧華／譯
立本倫子／繪

遠流

目 錄

歡迎光臨紙機關的魔法動物世界！

一起動手做魔法動物紙機關吧！！

紙型 ❶ ～ ⓬ 附在本書後面喔

歡迎光臨紙機關的魔法動物世界！

這裡是小小的玩具店。
動物玩具們正靜靜的等待著
一群小朋友來這裡遊玩。

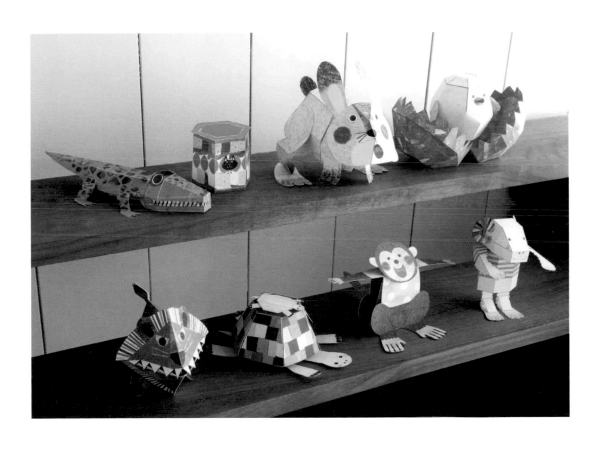

但是，在假日時
動物玩具們會悄悄的溜出玩具店，
去許多地方玩耍。

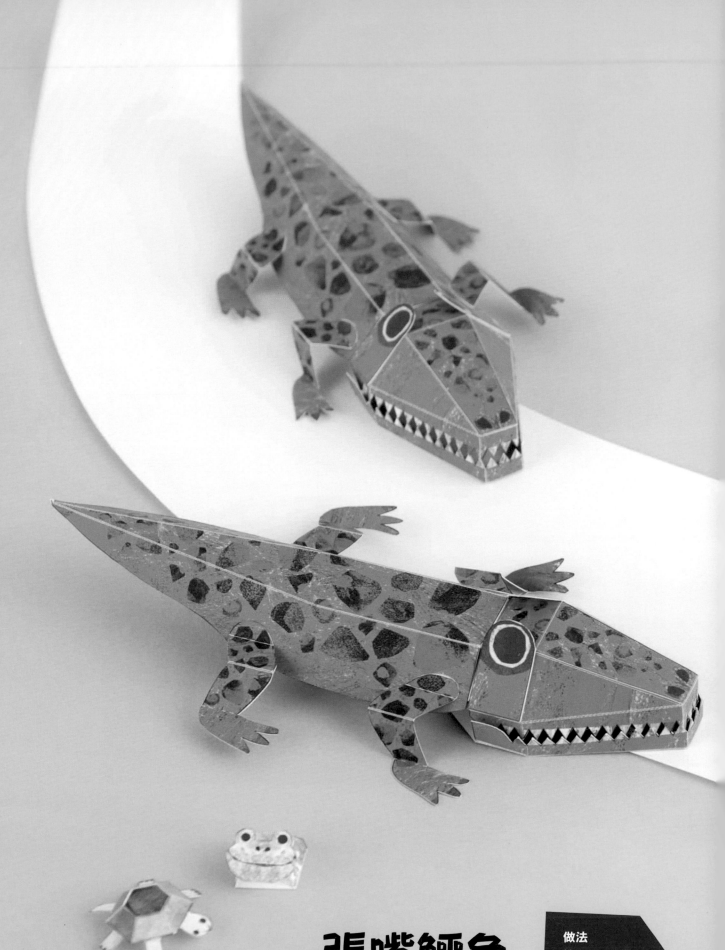

張嘴鱷魚

做法
第18·19頁
紙型❶

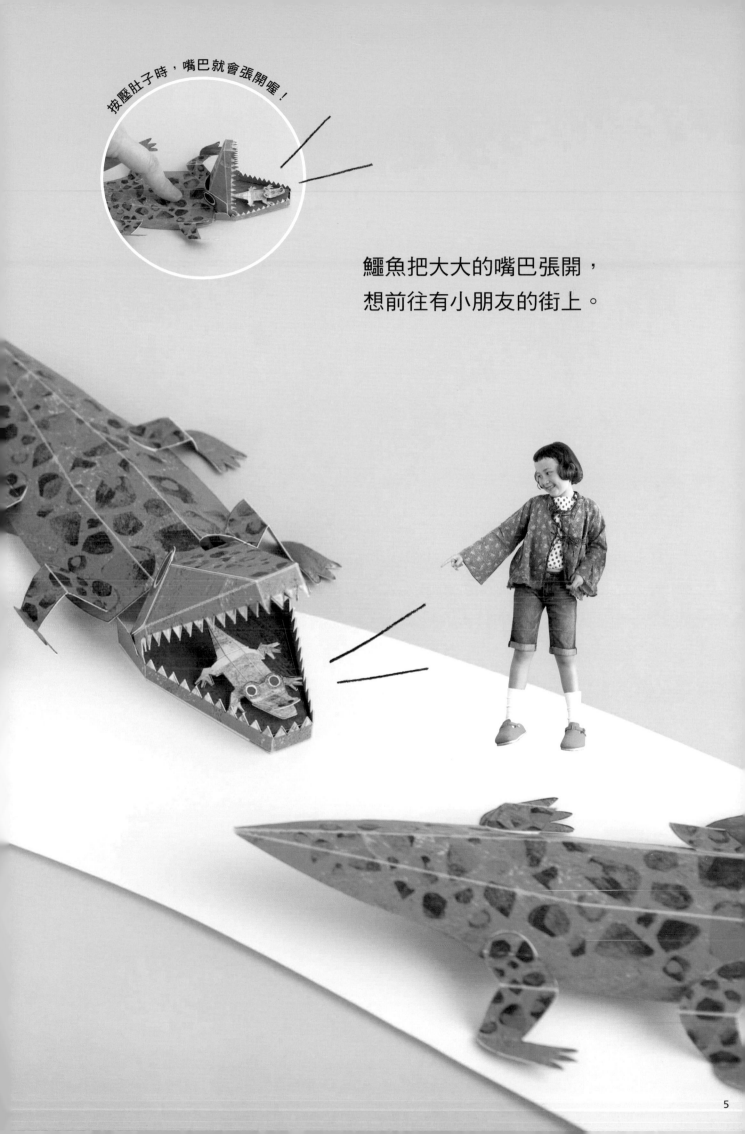

按壓肚子時，嘴巴就會張開喔！

鱷魚把大大的嘴巴張開，
想前往有小朋友的街上。

跳跳兔

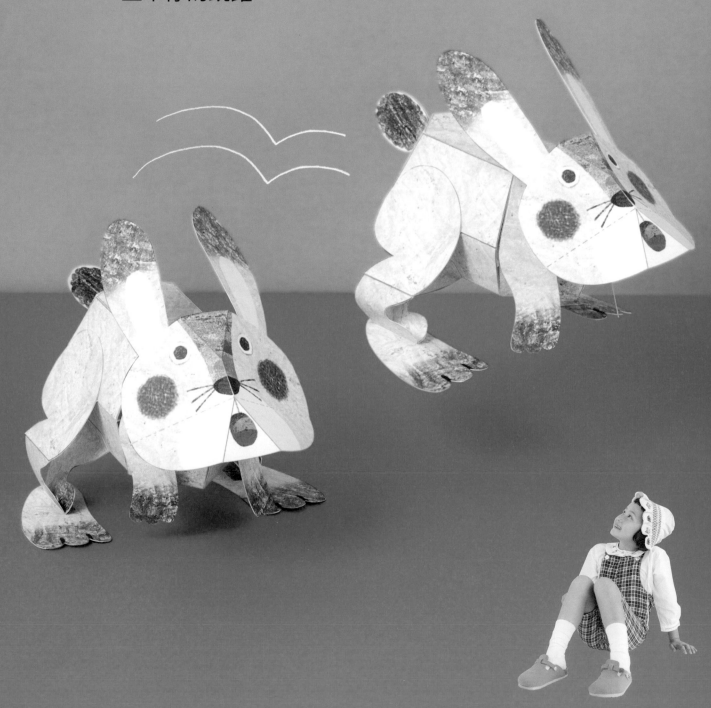

做法
第20・21頁
紙型❷ ❸

在森林裡很快樂，
跳呀！跳呀！蹦蹦跳跳！
一直不停的跳躍。

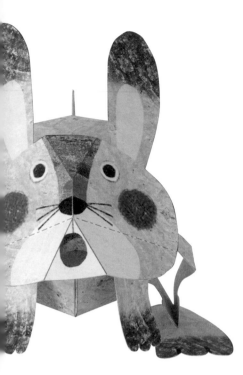

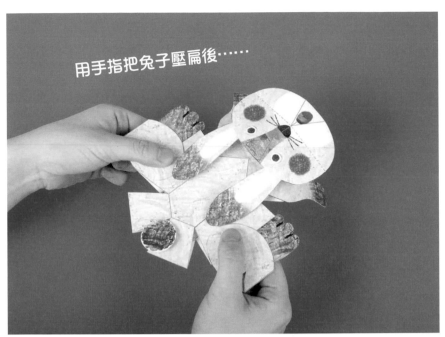

用手指把兔子壓扁後……

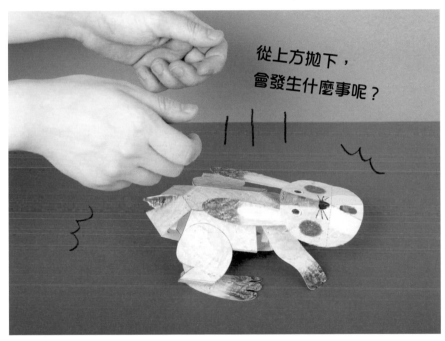

從上方拋下，
會發生什麼事呢？

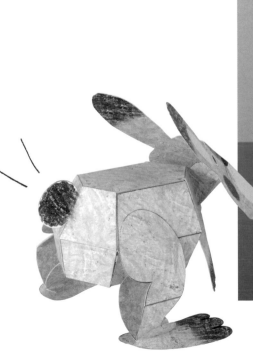

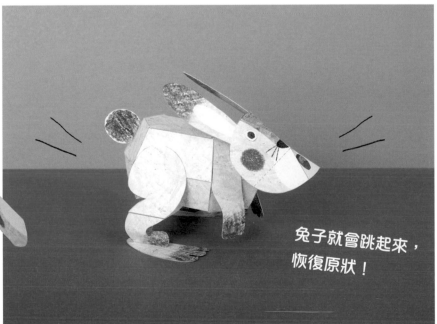

兔子就會跳起來，
恢復原狀！

蛋生雞

做法
第22・23頁
紙型 ④ ⑤

把蛋殼關閉，它就會滾動呢！

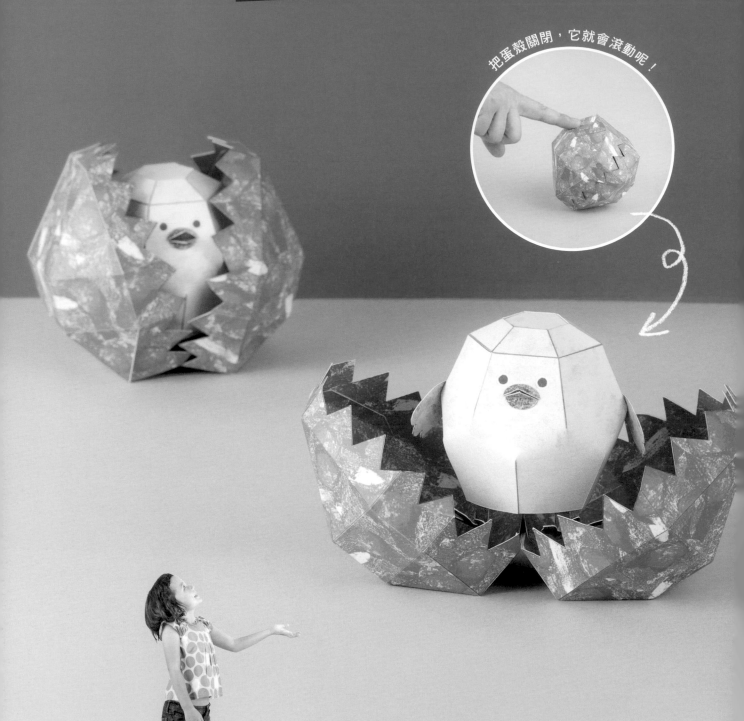

滾啊！滾啊！滾！
滾啊！滾啊！小雞就誕生了！

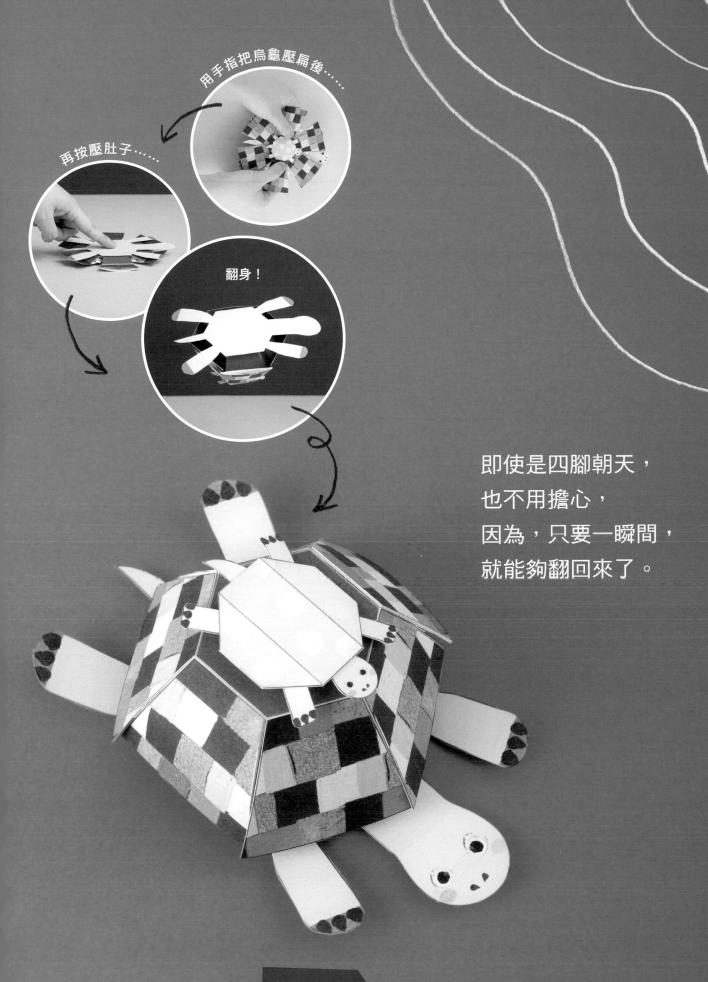

用手指把烏龜壓扁後……

再按壓肚子……

翻身！

即使是四腳朝天，
也不用擔心，
因為，只要一瞬間，
就能夠翻回來了。

翻身烏龜

做法
第 24・25 頁
紙型 ❻ ❼

筋斗猴

做法
第26頁
紙型 ⑧

快看，快看！
看我俐落的翻筋斗！
一起跳躍吧！

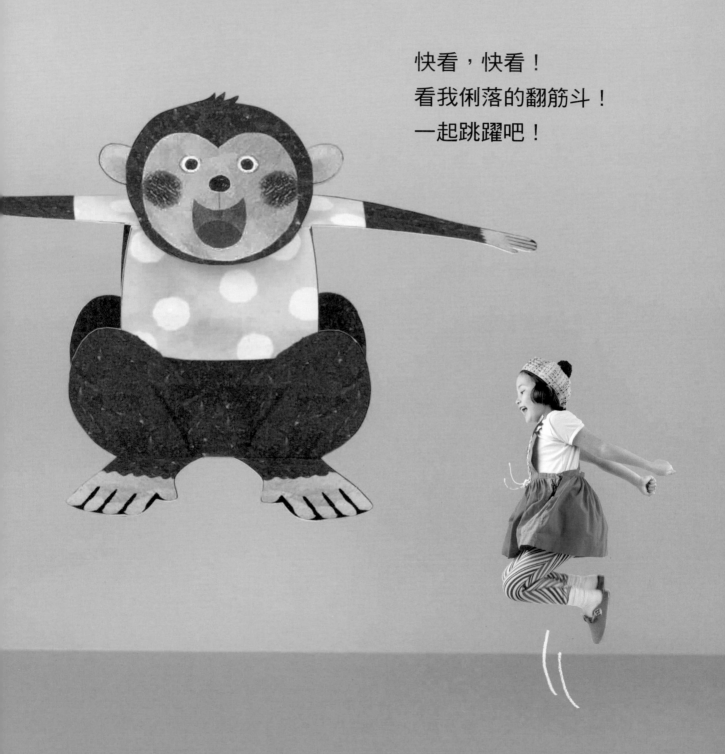

用手指壓住猴子的頭，
再快速放開手指時，會發生什麼事呢？

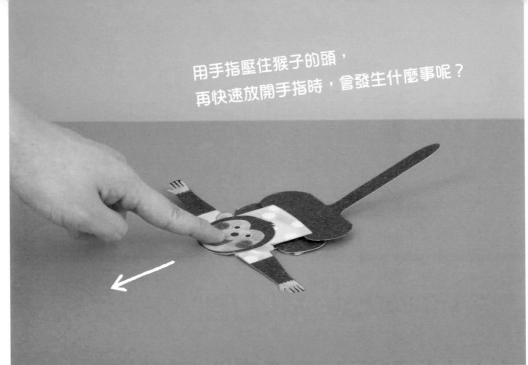

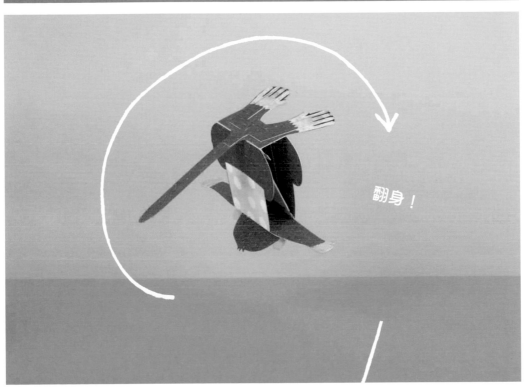

翻身！

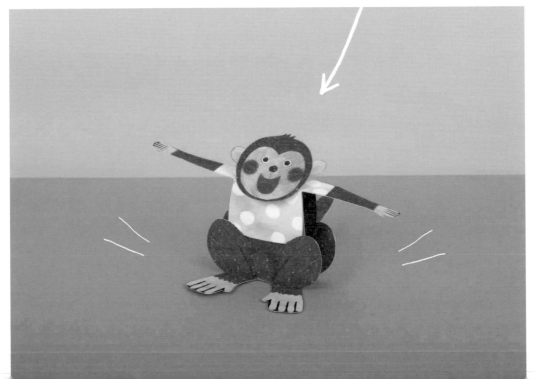

雖然是罐頭，
但是不可以吃！

要按壓貓臉的
位置喔！

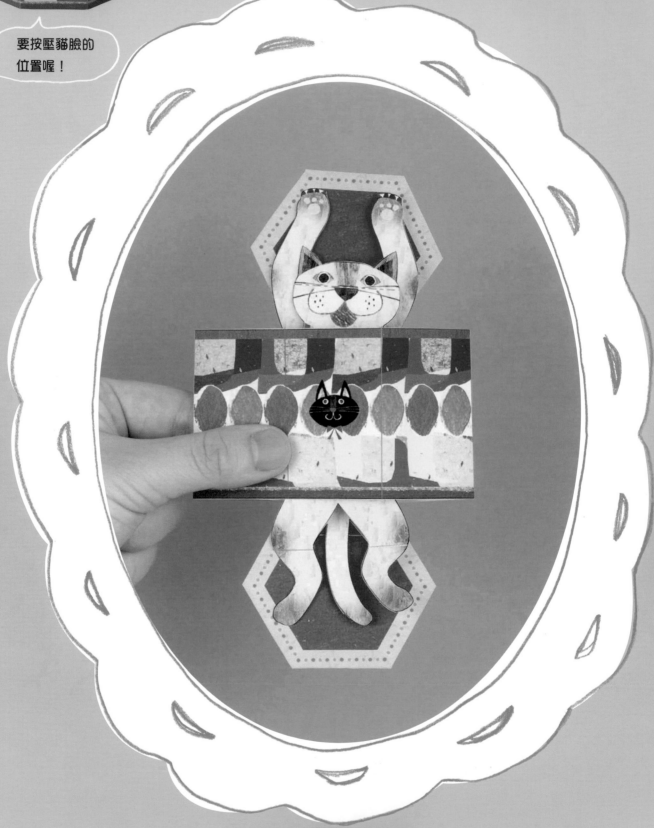

貓咪驚嚇罐頭

做法
第27頁
紙型❾

披著羊皮的狼

做法
第28.29頁
紙型 ⑩

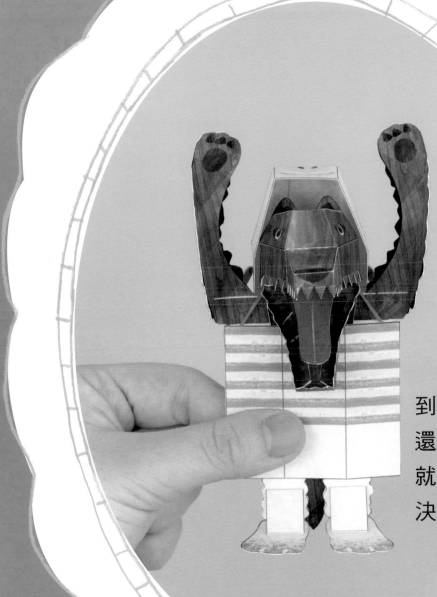

到底是羊？
還是狼呢？
就由你來
決定吧！

要按壓肚子的
地方喔！

咬人獅子信封

做法
第30・31頁
紙型 ⑪ ⑫

如果疏忽大意的話，
就會被牠咬一口。
今天，牠要讓誰
嚇一跳呢？

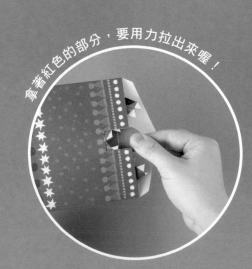

拿著紅色的部分，要用力拉出來喔！

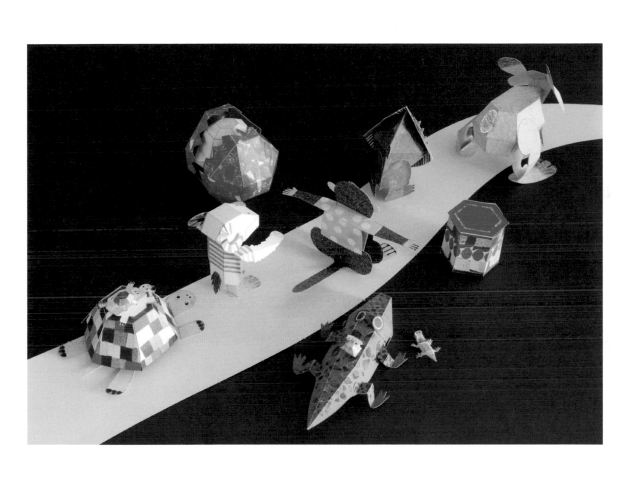

今天的探險活動已經結束了。
跟最喜歡的那位小朋友道別後，
大家要一起回玩具店囉！

一起動手做魔法動物紙機關吧！

組裝工具

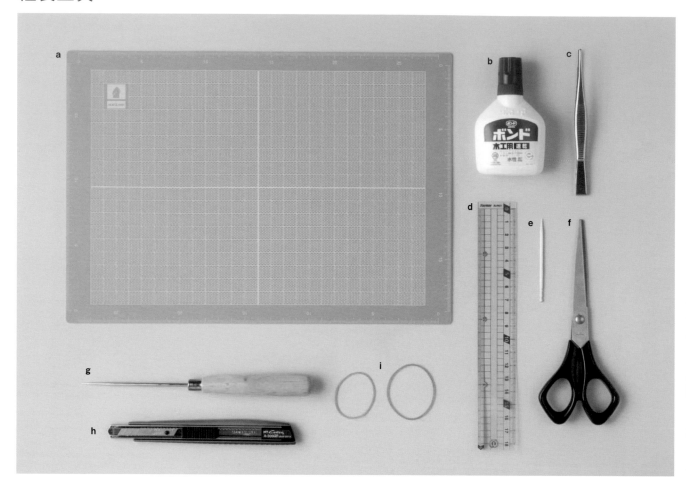

a 切割墊
　使用美工刀時務必把切割墊墊在底下來操作。如果沒有切割墊，也可用舊報紙或廢紙替代。

b 白膠
　必須使用乾燥速度快的木工用白膠。因為乾燥速度快，可迅速的操作。也可用保麗龍膠替代。

c 鑷子
　方便安裝橡皮筋。

d 尺
　方便在折線上做折痕或輔助美工刀割直線。18公分左右的長度最適合。

e 牙籤
　塗白膠時使用。也適合黏貼細微的部分。

f 剪刀
　曲線等不易使用美工刀裁切的部分，最好使用剪刀。

g 錐子
　在折線上做折痕時使用。如果沒有錐子，也可用圓規、壓線筆或墨水用完的原子筆等工具代替。

h 美工刀
　不是美術用的筆刀，而是一般折刃式的美工刀。覺得刀片變鈍、不好裁切時，就可以把變鈍的舊刀片折下來，再用新刀片繼續裁切，才能做出漂亮的作品。

i 橡皮筋
　需使用直徑約 4 公分的大橡皮筋和直徑約 3 公分的小橡皮筋。注意，要避免弄錯橡皮筋的規格。（小橡皮筋只使用於「咬人獅子信封」）

＊此外，有些作品需要用膠帶黏貼重物。（「雞生雞」需要硬幣兩枚、「翻身烏龜」需要硬幣一枚）

基本做法

馬上就來做做看魔法動物紙機關吧!
依照作品的不同,做法會不一樣。
準備好各作品說明中的「組裝工具」後,就可以開始動手做囉!

注意!!
製作作品時,
請注意避免小孩碰觸
美工刀等工具!

1 在折線上 確實做折痕

將尺放在山折線和谷折線上,用錐子或壓線筆等工具的尖端確實做折痕。因為這項作業會影響作品的動作,所以請先在紙型以外的位置上練習做折痕,確認壓線的力道和紙張的彎曲程度。如果紙張可以照著折痕漂亮的彎曲,就沒問題了。
用錐子做折痕時,請斜斜的拿。拿太直的話,紙張可能會被劃破。

2 將組件從紙型 取下來

將組件從紙型取下來。請將尺縱放,由上至下,用美工刀切割長長的直線。短線怎麼切割都沒關係。並不是一口氣將整個組件沿著輪廓切割下來,而要先切割紙型上所有同方向的線,接著改變紙型的方向,再切割另一個方向所有的線,以此類推,這樣才能夠迅速且漂亮的完成裁切。
使用剪刀的話,不要一下子就照輪廓全剪下來,要考慮容易剪裁的方向,從各個方向夫剪,就能漂亮的取下組件。

3 將剪下的組件 折彎

將組件全部取下後,請彎曲一下山谷線,再恢復原狀。此時,彎曲的方向和指示方向相反時,會讓紙張變脆弱,請注意!
錯誤的折彎痕跡,時常會讓作品組裝後的動作不順利,要特別注意!

4 組件的黏合

依序將組件上相同的號碼互相黏貼。先取出一些白膠放在紙型的空白處,方便用牙籤沾取,像在麵包上塗奶油那樣塗在黏合處。
請盡量塗上一層薄薄的白膠。塗得太多,反而不容易附著。
有灰色色塊的黏合處,請只在灰色色塊上塗白膠!如果整個塗上白膠,紙張就會起皺褶或強度減弱,所以要注意。在沒有灰色色塊的一般黏合處,請整個塗上白膠!

張嘴鱷魚

紙型 **①**
難易度 ★★★☆

組裝工具
・美工刀（剪刀） ・尺 ・錐子（壓線筆或墨水用完的原子筆）
・白膠（乾燥速度快的木工用白膠或保麗龍膠）
・鑷子（方便套上橡皮筋）
・大橡皮筋 × 1（直徑約4公分）（右圖是原寸大小，請確認後使用）

大橡皮筋
（直徑約4公分）
原寸

1

首先，用錐子等工具在所有的山折線和谷折線上做折痕。
這不只是為了能折得漂亮，更重要的是讓作品的動作更加流暢。
將尺放在線上，確實的做折痕。
請先在紙型以外的位置練習一下。

2 將所有的組件剪下來。
將山折線和谷折線全部折彎。

山折　　　　谷折
正面　　　　正面

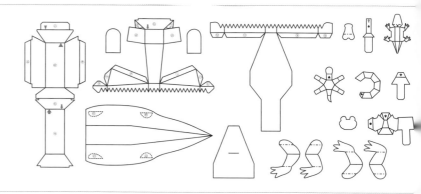

3 黏貼①〜⑧。

黏貼⑨〜⑫。

黏貼⑬。

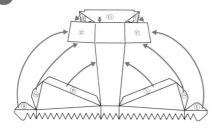

4 黏貼⑭ ⑮。

黏貼⑯。

黏貼⑰。

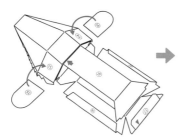

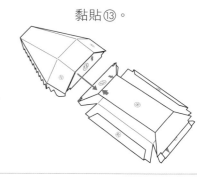

5 黏貼⑱。

請如圖用手指緊緊壓住
黏貼的位置。

黏貼⑳。

黏貼㉑〜㉔。

在這一面塗上白膠

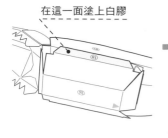

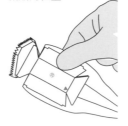

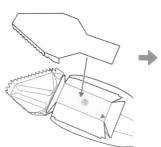

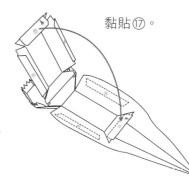

以相同要領黏貼另一側的⑲。

18

6 裝上橡皮筋。

在箭頭（➜）的位置套上橡皮筋。

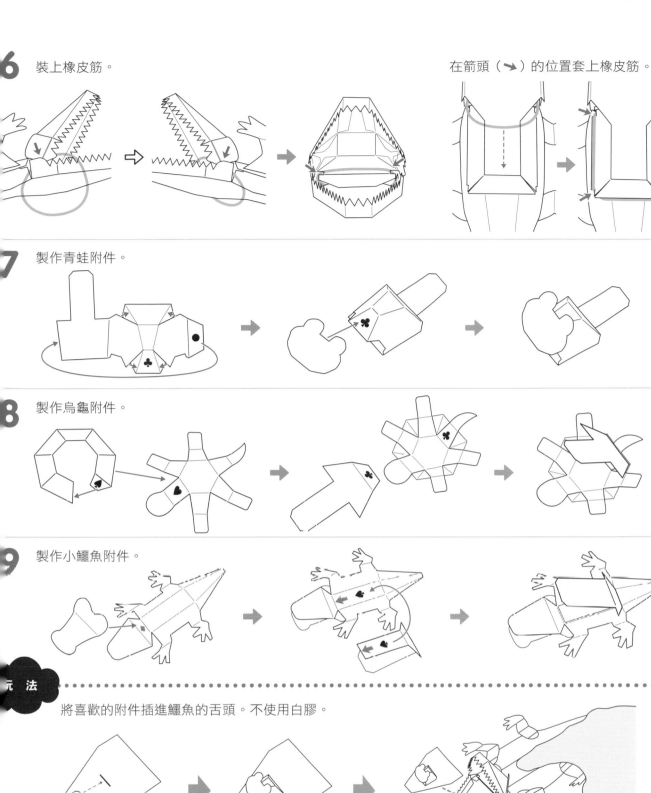

7 製作青蛙附件。

8 製作烏龜附件。

9 製作小鱷魚附件。

元 法

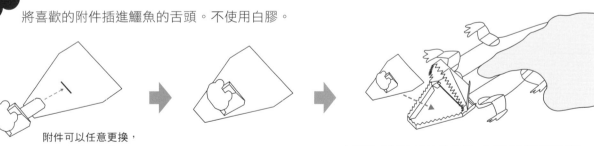

將喜歡的附件插進鱷魚的舌頭。不使用白膠。

附件可以任意更換，
取下時請注意方向。
「烏龜附件」和「小鱷魚附件」要從另一側插入。

如圖用手指按壓鱷魚的背部，打開嘴巴並組裝舌頭。
請勿黏貼。

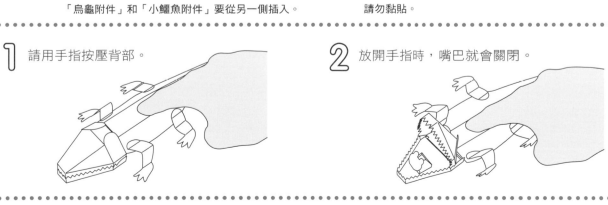

1 請用手指按壓背部。

2 放開手指時，嘴巴就會關閉。

跳跳兔

紙型 ❷ ❸
難易度 ★ ★ ★ ★

組裝工具

・美工刀（剪刀）　・尺　・錐子（壓線筆或墨水用完的原子筆）
・白膠（乾燥速度快的木工用白膠或保麗龍膠）
・鑷子（方便套上橡皮筋）
・大橡皮筋 × 1（直徑約 4 公分）（右圖是原寸大小，請確認後使用）

大橡皮筋
（直徑約 4 公分）
原寸

1

首先，用錐子等工具在所有的山折線和谷折線上做折痕。
這不只是為了能折得漂亮，更重要的是讓作品的動作更加流暢。
將尺放在線上，確實的做折痕。
請先在紙型以外的位置練習一下。

2 將所有的組件剪下來。
將山折線和谷折線全部折彎。

山折

正面

谷折

正面

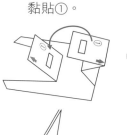

注意：因為這個組件有
點複雜，請小心折彎。

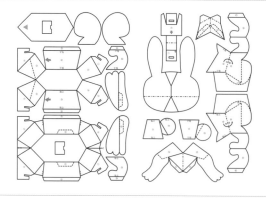

3

在「☆」處的色塊區域塗
上白膠，請折彎並黏合。
（八處）

側面圖

黏貼①。

黏貼②。
請注意方向。

此步驟會影響動作，
請小心的對準線黏貼。

在③的色塊區域塗上白膠
黏貼。

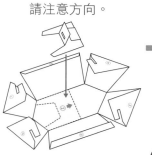

！ 請確實組合這個
部分。

4

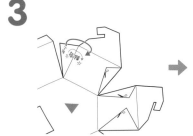

黏貼④～⑦。
請先不要黏
貼⑮⑯。

！

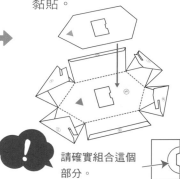

如圖壓扁，請用手指緊緊
壓住黏貼的位置。

製作途中，底座的卡榫
時常會扣上，那時將這
個部分往箭頭的方向
推，就能將卡榫卸下。

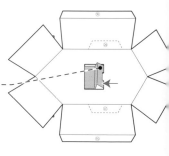

5 黏貼⑧⑨。

在⑩的色塊區域塗上
白膠黏貼。

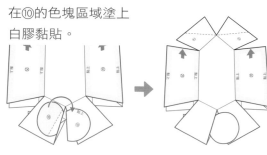

從下一個步驟
開始需要將底
座的卡榫扣
上。
請參考圖片扣
住卡榫。

壓這裡。

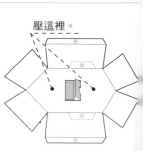

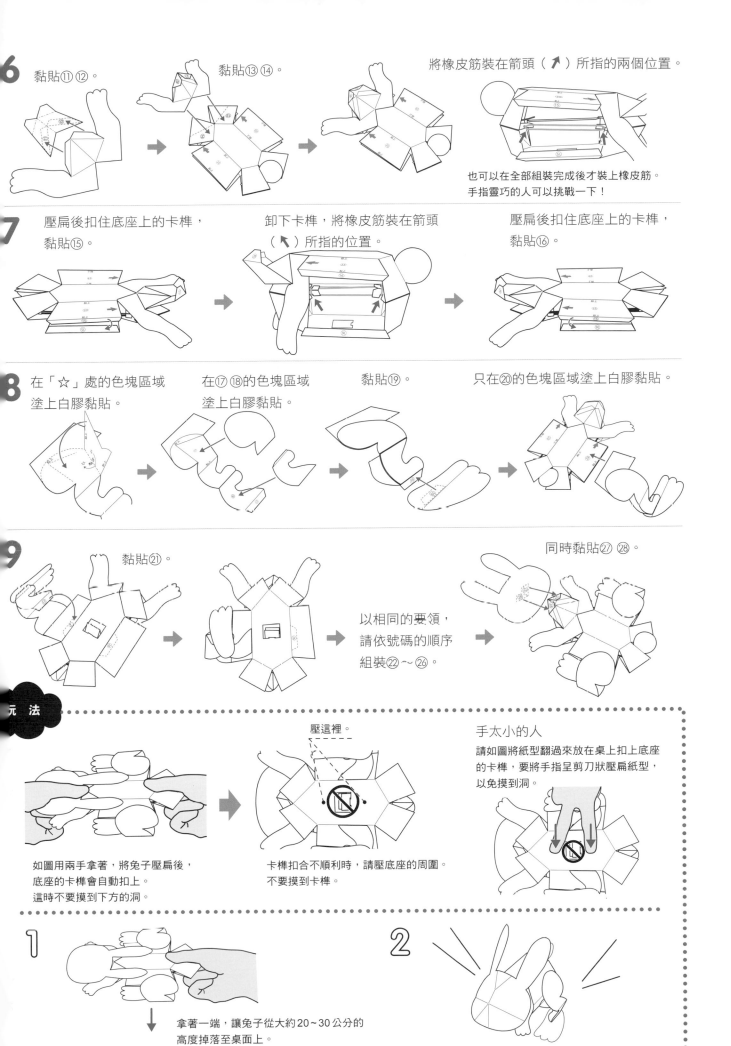

6 黏貼⑪⑫。　　黏貼⑬⑭。　　將橡皮筋裝在箭頭（↑）所指的兩個位置。

也可以在全部組裝完成後才裝上橡皮筋。
手指靈巧的人可以挑戰一下！

7 壓扁後扣住底座上的卡榫，黏貼⑮。　　卸下卡榫，將橡皮筋裝在箭頭（↑）所指的位置。　　壓扁後扣住底座上的卡榫，黏貼⑯。

8 在「☆」處的色塊區域塗上白膠黏貼。　　在⑰⑱的色塊區域塗上白膠黏貼。　　黏貼⑲。　　只在⑳的色塊區域塗上白膠黏貼。

9 黏貼㉑。　　以相同的要領，請依號碼的順序組裝㉒～㉖。　　同時黏貼㉗㉘。

玩法

如圖用兩手拿著，將兔子壓扁後，底座的卡榫會自動扣上。這時不要摸到下方的洞。

壓這裡。

卡榫扣合不順利時，請壓底座的周圍。不要摸到卡榫。

手太小的人
請如圖將紙型翻過來放在桌上扣上底座的卡榫，要將手指呈剪刀狀壓扁紙型，以免摸到洞。

1 拿著一端，讓兔子從大約20～30公分的高度掉落至桌面上。

2

蛋生雞

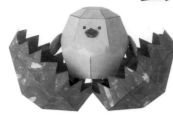

紙型 **4** **5**

難易度 ★★★☆

組裝工具

・美工刀（剪刀） ・尺 ・錐子（壓線筆或墨水用完的原子筆）

・白膠（乾燥速度快的木工用白膠或保麗龍膠）

・當配重用的硬幣兩枚（5元硬幣）

・膠帶（方便黏貼重物）

1

首先，用錐子等工具在所有的山折線和谷折線上做折痕。

這不只是為了能折得漂亮，更重要的是讓作品的動作更加流暢。

將尺放在線上，確實的做折痕。

請先在紙型以外的位置練習一下。

2

所有的組件剪下來。

將山折線和谷折線全部折彎。

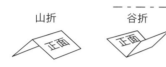

山折 　　　谷折

3

黏貼①～⑫。

製作兩個相同的組件

4

翻面

同時黏貼⑬⑭。

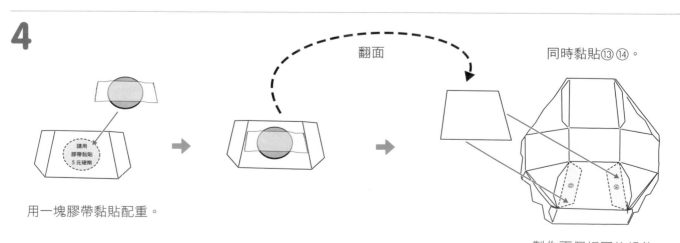

用一塊膠帶黏貼配重。

請用膠帶貼5元硬幣

製作兩個相同的組件。

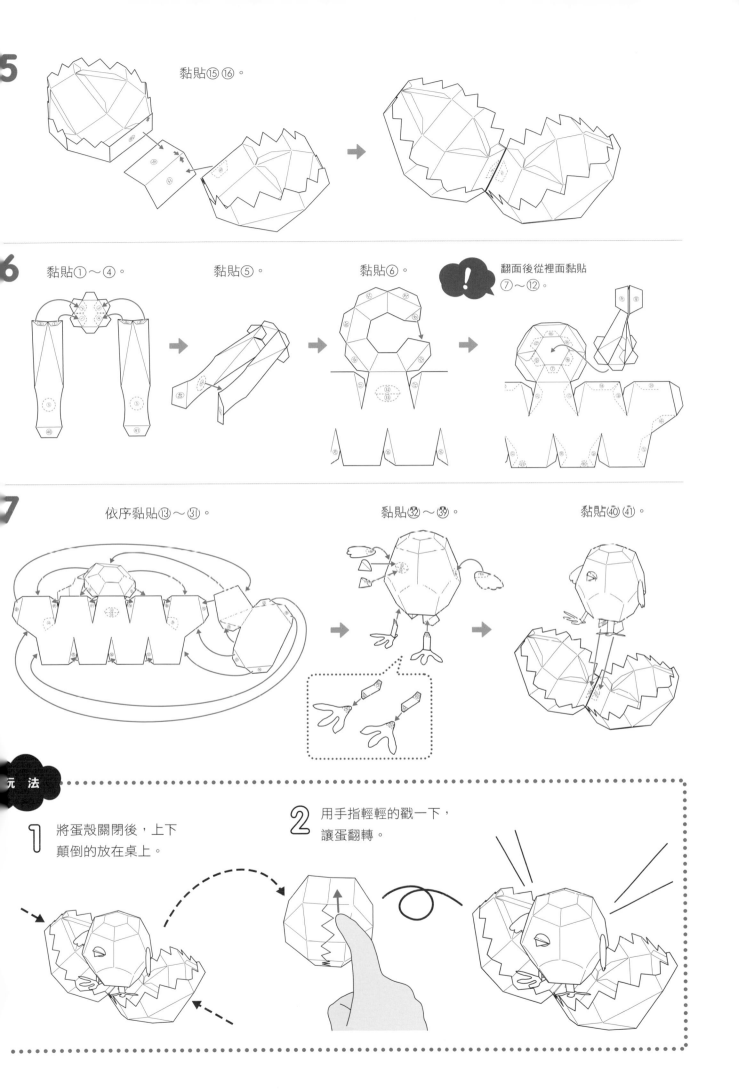

5　黏貼⑮⑯。

6　黏貼①～④。　　黏貼⑤。　　黏貼⑥。　　！翻面後從裡面黏貼⑦～⑫。

7　依序黏貼⑬～㉛。　　黏貼㉜～㊴。　　黏貼㊵㊶。

玩法

1　將蛋殼關閉後，上下顛倒的放在桌上。

2　用手指輕輕的戳一下，讓蛋翻轉。

翻身烏龜

紙型 ❻ ❼

難易度 ★★★☆

組裝工具

・美工刀（剪刀） ・尺 ・錐子（壓線筆或墨水用完的原子筆）
・白膠（乾燥速度快的木工用白膠或保麗龍膠）
・鑷子（方便套上橡皮筋）
・大橡皮筋 × 1（直徑約 4 公分）（右圖是原寸大小，請確認後使用）
・當配重用的硬幣一枚（5 元硬幣） ・膠帶（方便黏貼重物）

大橡皮筋
（直徑約 4 公分）
原寸

1

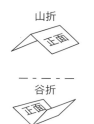

首先，用錐子等工具在所有的山折線和谷折線上做折痕。
這不只是為了能折得漂亮，更重要的是讓作品的動作更加流暢。
將尺放在線上，確實的做折痕。
請先在紙型以外的位置練習一下。

2 將所有的組件剪下來。
將山折線和谷折線全部折彎。

山折

正面

谷折

正面

山折 山折

谷折

山折

注意：因為這個組件有點
複雜，請小心折彎。

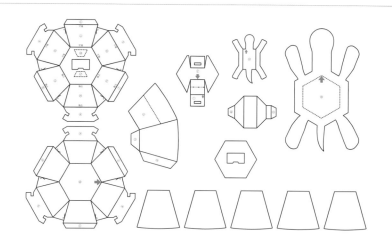

3

在「☆」處的色塊區域塗
上白膠，請折彎並黏合。
（十二處）

黏貼①。

側面圖

黏貼②。請注意方向。

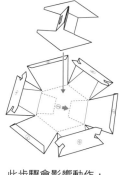

此步驟會影響動作，
請小心的對準線黏貼。

黏貼③。

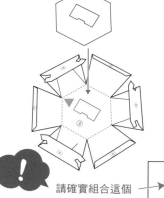

請確實組合這個
部分。

4 黏貼④～⑧。
這個時候，先不要黏貼⑨。

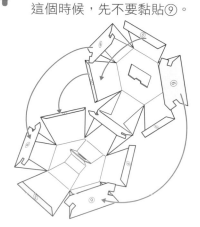

如圖壓扁，請用
手指緊緊壓住黏
貼的位置。

製作途中，底座的卡榫時常會
扣上，那時將這個部分往箭頭
的方向推，就能將卡榫卸下。

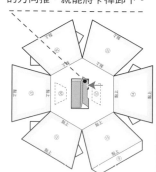

5 使用鑷子從空隙在箭頭（↓）所指的位置裝上橡皮筋。

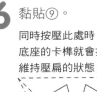 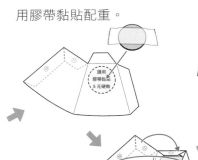 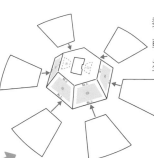 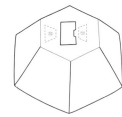

也可以在全部組裝完成後才裝上橡皮筋，手指靈巧的人可以挑戰一下！

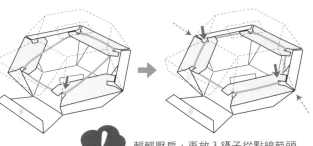 輕輕壓扁，再放入鑷子從點線箭頭（╲）所指的空隙裝上橡皮筋。

6 黏貼⑨。

同時按壓此處時，底座的卡榫就會扣上，維持壓扁的狀態。

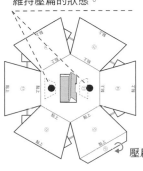

壓扁後反折黏貼。

用膠帶黏貼配重。

請用膠帶黏貼5元硬幣

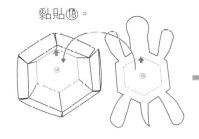

黏貼⑩⑪。

黏貼⑫～⑰。
輕輕壓扁，請在色塊區域塗上白膠。

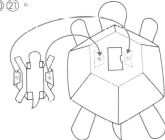 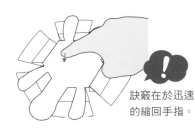

在全部壓扁並扣上底座卡榫的狀態下，也可以進行黏貼。請用順手的方法操作。

7 黏貼⑱。

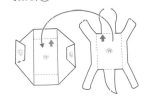

黏貼⑲。

黏貼⑳㉑。

玩 法

如圖用兩手拿著，將烏龜壓扁時避免摸到小烏龜，底座的卡榫會自動扣上。

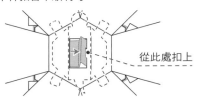 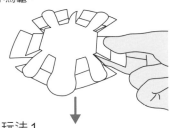 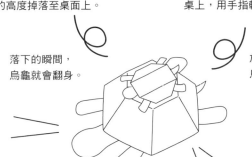

訣竅在於迅速的縮回手指。

玩法1
將烏龜的肚子朝上，從大約30～40公分的高度掉落至桌面上。

落下的瞬間，烏龜就會翻身。

玩法2
將烏龜的肚子朝上，輕輕的放在桌上，用手指輕壓肚子。

放開手指的瞬間，烏龜就會翻身。

＊卡榫扣合不順利時

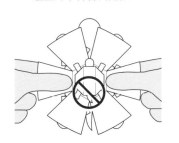

從此處扣上

請從小烏龜的空隙，用前端細小的工具朝箭頭的方向，推一下卡榫，讓卡榫扣進洞裡。此時請注意避免把卡榫折彎。

筋斗猴

紙型 ⑧
難易度 ★ ★ ☆ ☆

組裝工具

- 美工刀（剪刀）　·尺　·錐子（壓線筆或墨水用完的原子筆）
- 白膠（乾燥速度快的木工用白膠或保麗龍膠）
- 鑷子（方便套上橡皮筋）
- 大橡皮筋 × 1（直徑約4公分）（右圖是原寸大小，請確認後使用）

大橡皮筋
（直徑約4公分）
原寸

1

首先，用錐子等工具在所有的山折線和谷折線上做折痕。
這不只是為了能折得漂亮，更重要的是讓作品的動作更加流暢。
將尺放在線上，確實的做折痕。
請先在紙型以外的位置練習一下。

2

將所有的組件剪下來。
將山折線全部折彎。

山折

正面

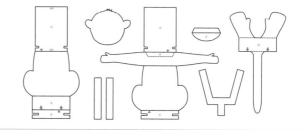

3

黏貼①②③。　　　　只在④的色塊區域塗上白膠黏貼。　　　黏貼⑤。

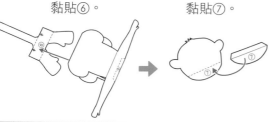　　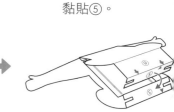

4

黏貼⑥。　　　　黏貼⑦。　　　　黏貼⑧。

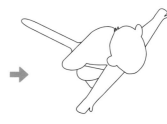

5

用鑷子裝上橡皮筋。
讓橡皮筋在灰色
線上通過！

如果弄錯橡皮筋的裝法，動作會無法順利，請小心操作！

! 橡皮筋請如圖裝上！

玩 法

用手指將猴子的頭往前壓住，迅速的放開手指後，猴子就會翻筋斗。
訣竅在於要迅速的放開手指。請多練習幾次。

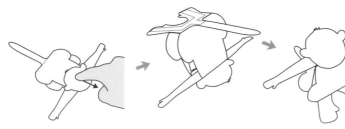

這個作品由微妙的平衡感構成，
有時候桌子的硬度會影響它的動作，
著地不順利時，要改變地點，
或在底下鋪一張紙試試看。

跳得不順利時（請只在不會跳時嘗試）
◎讓手和尾巴稍微彎曲，但不要出現折痕。
◎換另一條橡皮筋。
（這個作品的橡皮筋使用壽命約1~2個月）

貓咪驚嚇罐頭

大橡皮筋
（直徑約4公分）
原寸

組裝工具

・美工刀（剪刀） ・尺 ・錐子（壓線筆或墨水用完的原子筆）
・白膠（乾燥速度快的木工用白膠或保麗龍膠）
・鑷子（方便套上橡皮筋）
・大橡皮筋 × 1（直徑約4公分）（右圖是原寸大小，請確認後使用）

1

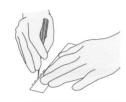

首先，用錐子等工具在所有的山折線和谷折線上做折痕。
這不只是為了能折得漂亮，更重要的是讓作品的動作更加流暢。
將尺放在線上，確實的做折痕。
請先在紙型以外的位置練習一下。

2

將所有的組件剪下來。
將山折線和谷折線全部折彎。

山折　　谷折

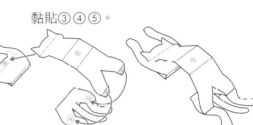

3

黏貼①。

在這一面塗上白膠，
壓扁後按住黏貼處。

黏貼②。

在這一面塗上白膠，
壓扁後按住黏貼處。

黏貼③④⑤。

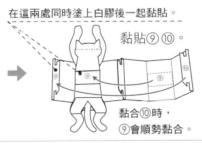　

4

黏貼⑥。

黏貼⑦⑧。

在這兩處同時塗上白膠後一起黏貼。

黏貼⑨⑩。

黏合⑩時，
⑨會順勢黏合。

黏貼⑪⑫。

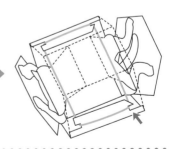

5

用鑷子從空隙
裝上橡皮筋。

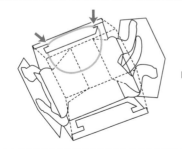　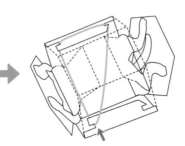

玩 法

1

拇指拿著有貓臉
的那一面。

2

請直接壓扁。

＊ 注意：壓錯面的話，作品會損壞，請小心！

披著羊皮的狼

紙型 ⑩
難易度 ★★★☆

組裝工具

· 美工刀（剪刀） ·尺 ·錐子（壓線筆或墨水用完的原子筆）
· 白膠（乾燥速度快的木工用白膠或保麗龍膠）
· 鑷子（方便套上橡皮筋）
· 大橡皮筋 × 1（直徑約4公分）（右圖是原寸大小，請確認後使用）

大橡皮筋
（直徑約4公分）
原寸

1

首先，用錐子等工具在所有的山折線和谷折線上做折痕。
這不只是為了能折得漂亮，更重要的是讓作品的動作更加流暢。
將尺放在線上，確實的做折痕。
請先在紙型以外的位置練習一下。

2

將所有的組件剪下來。
將山折線和谷折線全部折彎。

 山折 　 谷折

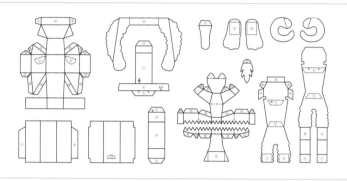

3

在色塊區域塗上
白膠，黏貼①。

依序黏貼②③。

！ 壓扁後，用手指
壓住黏貼處。

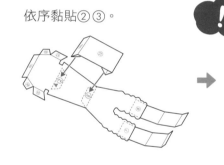
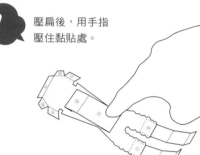

4

黏貼④。
請注意方向。

依序黏貼⑤⑥。

！ 壓扁後，請用手指
壓住黏貼處。

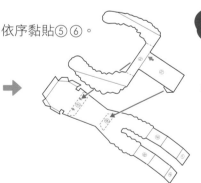
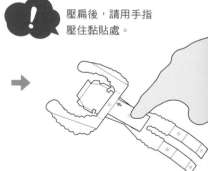

5

黏貼⑦⑧。　　黏貼⑨⑩。　　　　　　　黏貼⑪。

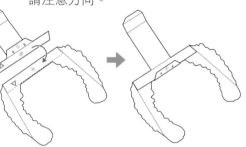

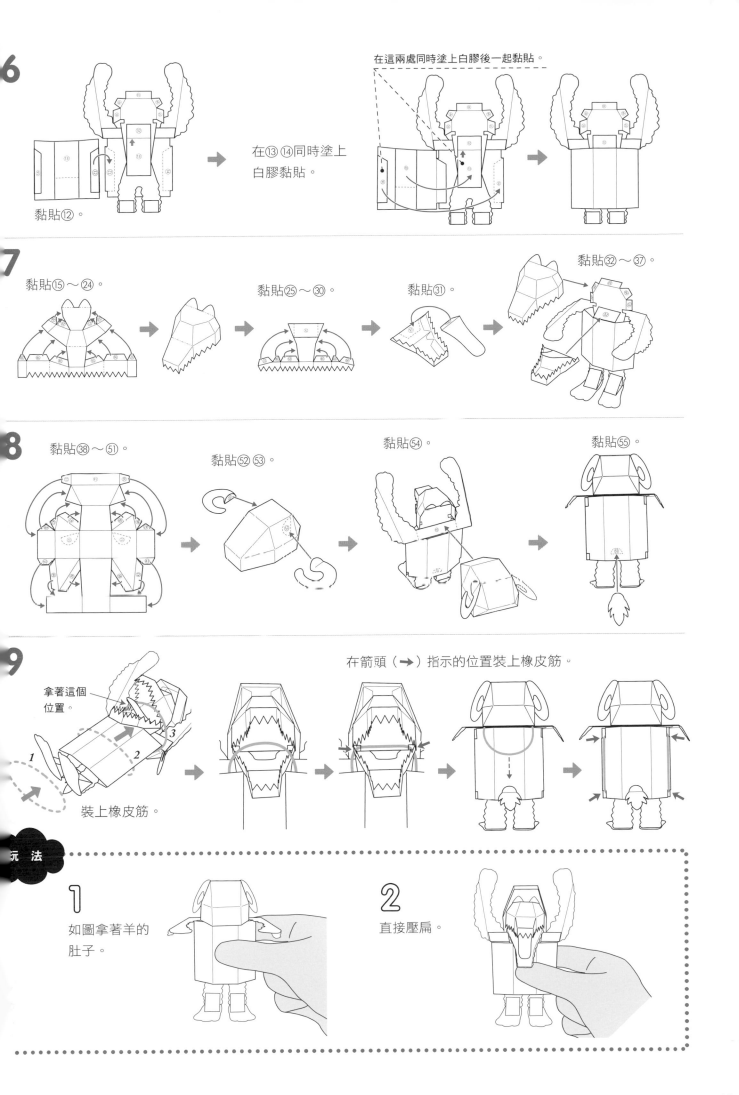

6 黏貼⑫。

在⑬⑭同時塗上白膠黏貼。

在這兩處同時塗上白膠後一起黏貼。

7 黏貼⑮～㉔。 → 黏貼㉕～㉚。 → 黏貼㉛。 → 黏貼㉜～㊲。

8 黏貼㊳～�51。 → 黏貼�52�53。 → 黏貼�54。 → 黏貼�55。

9 拿著這個位置。

裝上橡皮筋。

在箭頭（→）指示的位置裝上橡皮筋。

玩法

1 如圖拿著羊的肚子。

2 直接壓扁。

咬人獅子信封

紙型 ⑪ ⑫
難易度 ★☆☆☆☆

大橡皮筋
（直徑約3公分）
原寸

組裝工具

・美工刀（剪刀）　・尺　・錐子（壓線筆或墨水用完的原子筆）
・白膠（乾燥速度快的木工用白膠或保麗龍膠）
・鑷子（方便套上橡皮筋）
・小橡皮筋 × 1（直徑約3公分）（右圖是原寸大小，請確認後使用）

1

首先，用錐子等工具在所有的山折線和谷折線上做折痕。
這不只是為了能折得漂亮，更重要的是讓作品的動作更加流暢。
將尺放在線上，確實的做折痕。
請先在紙型以外的位置練習一下。

2

將所有的組件剪下來。
將山折線和谷折線全部折彎。

山折

谷折

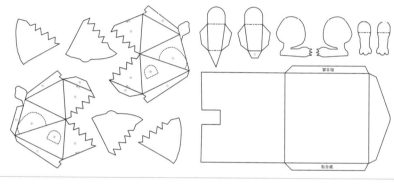

3

在「☆」處的色塊區域塗
上白膠，請折彎並黏合。
（四處）

黏貼①。
在這一面塗上白膠。

黏貼②③。

小心黏貼，以便後面對齊。

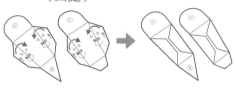

4

黏貼④。

先在這一面塗上白膠。

折彎後順勢
黏貼。

用手指好好的壓住黏貼處。

黏貼⑤。

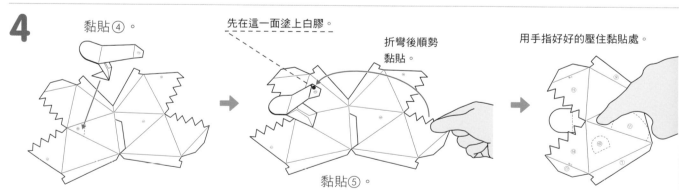

5

黏貼⑥。

平放後用手指好好的
壓住黏貼處。

黏貼⑦。

平放後用手指好好的
壓住黏貼處。

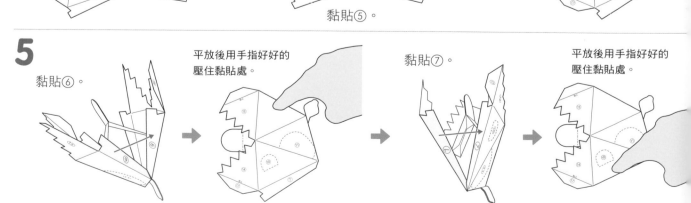

6

黏貼⑧⑨。　　　　黏貼⑩⑪。　　　　依序黏貼⑫⑬。　　　　依序黏貼⑭⑮。
　　　　　　　　　　　　　　　　　　只在色塊區域塗上白膠。　　只在色塊區域塗上白膠。

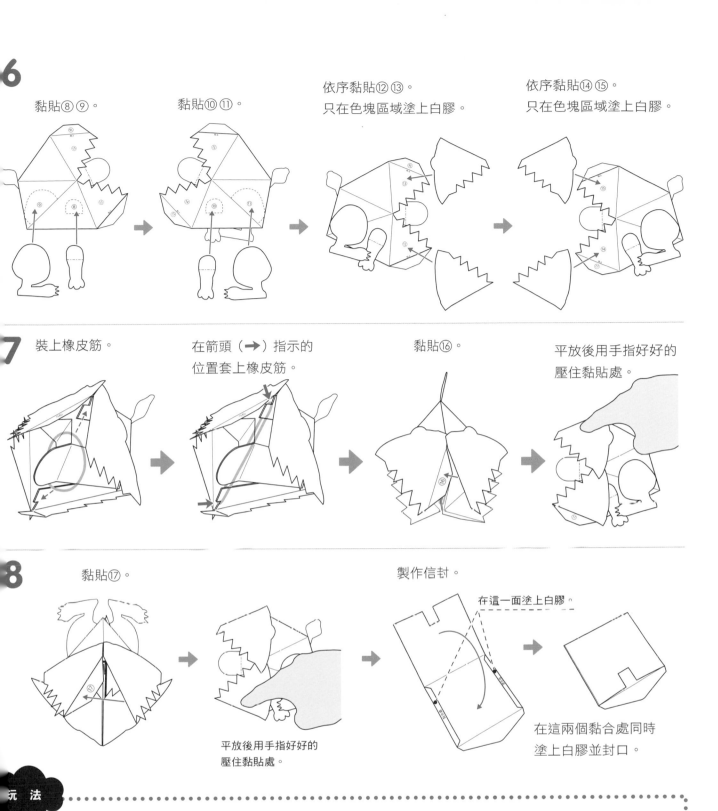

7

裝上橡皮筋。　　　在箭頭（→）指示的　　　黏貼⑯。　　　　平放後用手指好好的
　　　　　　　　　位置套上橡皮筋。　　　　　　　　　　　　壓住黏貼處。

8

黏貼⑰。　　　　　　　　　　　　　　製作信封。

在這一面塗上白膠。

平放後用手指好好的
壓住黏貼處。

在這兩個黏合處同時
塗上白膠並封口。

玩　法

1 將獅子壓扁後放入信封內。

2 將信封交給朋友，讓他捏住紅色舌頭
的部分並用力拉出來。

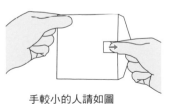

從上下拿著信封，　　往裡面一點放，　　　手較小的人請如圖　　　手指會被咬住。
比較容易放入。　　　避免看到主體。　　　拿著信封的上方。

＊ 注意：橡皮筋會伸展，不玩時，請將獅子從信封內拿出來。

作者

中村開己

立體紙藝作家

27歲時讀了一本立體紙藝的書，突然對這一方面產
生了興趣。創作宗旨為「做出讓人看一次就終生難
忘的作品」。他追求只有用紙才能產生的紙機關藝
術，一直思考著「真正能夠玩的立體紙藝」。著有
《中村開己的企鵝炸彈和紙機關》（遠流出版）、
《中村開己的3D幾何紙機關》（遠流出版）等。
https://www.kamikara.com

繪者

立本倫子

繪本作家／插畫家

作品風格溫暖，擅長獨特的色彩表現，以及剪紙畫
般的拼貼手法。除了創作繪本和插畫外，也製作影
像、雜貨設計等各種藝術類型的作品，並成立了以
「兒童」為主題的「colobockle」繪本館。著有《阿
尼的小火車》、《是什麼禮物呢？》等書籍。
https://www.colobockle.jp

中村開己的魔法動物紙機關

作者／中村開己
繪圖／立本倫子
譯者／宋碧華

責任編輯／謝宜珊
封面暨內頁設計／吳慧妮（特約）
行銷企劃／王綾翊
科學媒體事業部副總編輯／陳雅茜
科學媒體事業部總監／林彥傑

發行人／王榮文
出版發行／遠流出版事業股份有限公司
地址／臺北市南昌路2段81號6樓
電話／02-2392-6899　傳真／02-2392-6658
郵撥／0189456-1
遠流博識網／www.ylib.com
電子信箱／ylib@ ylib.com
ISBN 978-957-32-8431-4
2019年2月1月初版
定價·新臺幣500元

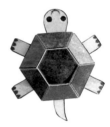

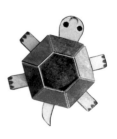

國家圖書館出版品預行編目

中村開己的魔法動物紙機關／中村開己著；
立本倫子繪；宋碧華譯.
初版. -- 臺北市：遠流. 2019.02
　面；　公分.
譯自：カミカラどうぶつ：うごく！
　魔法のペーパークラフト
　ISBN 978-957-32-8431-4（平裝）
1.紙工藝術

972　　　　　　　　　107022075

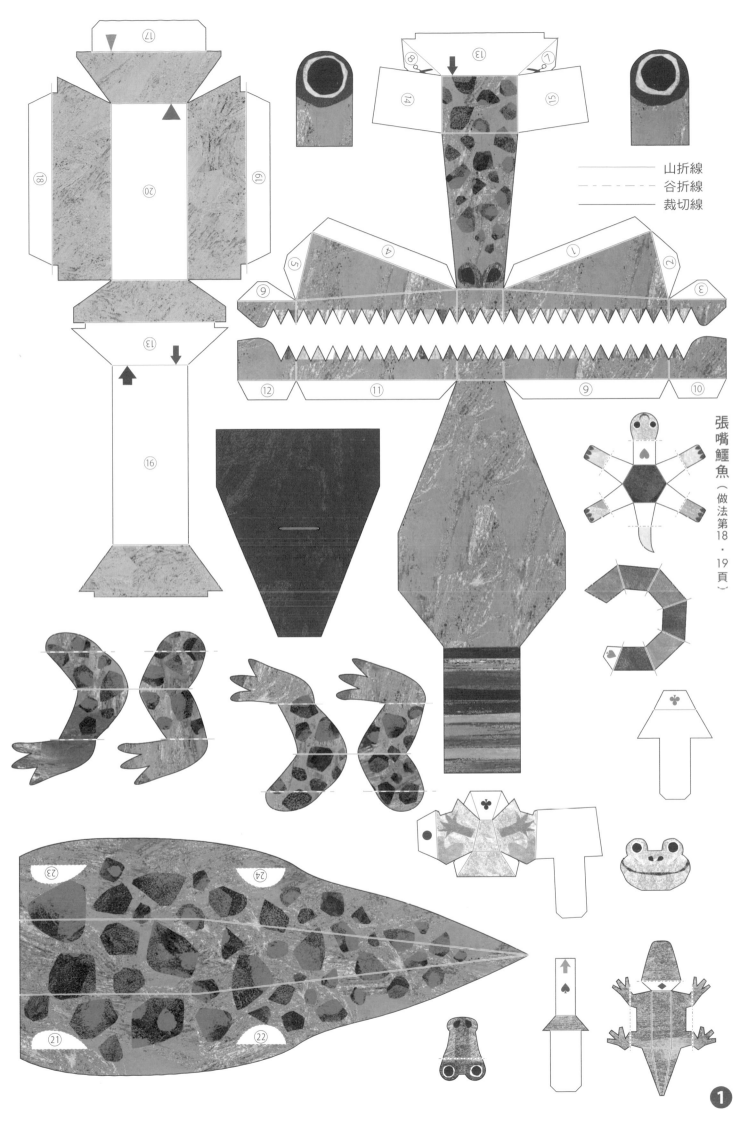

張嘴鱷魚（做法第18・19頁）

山折線
谷折線
裁切線

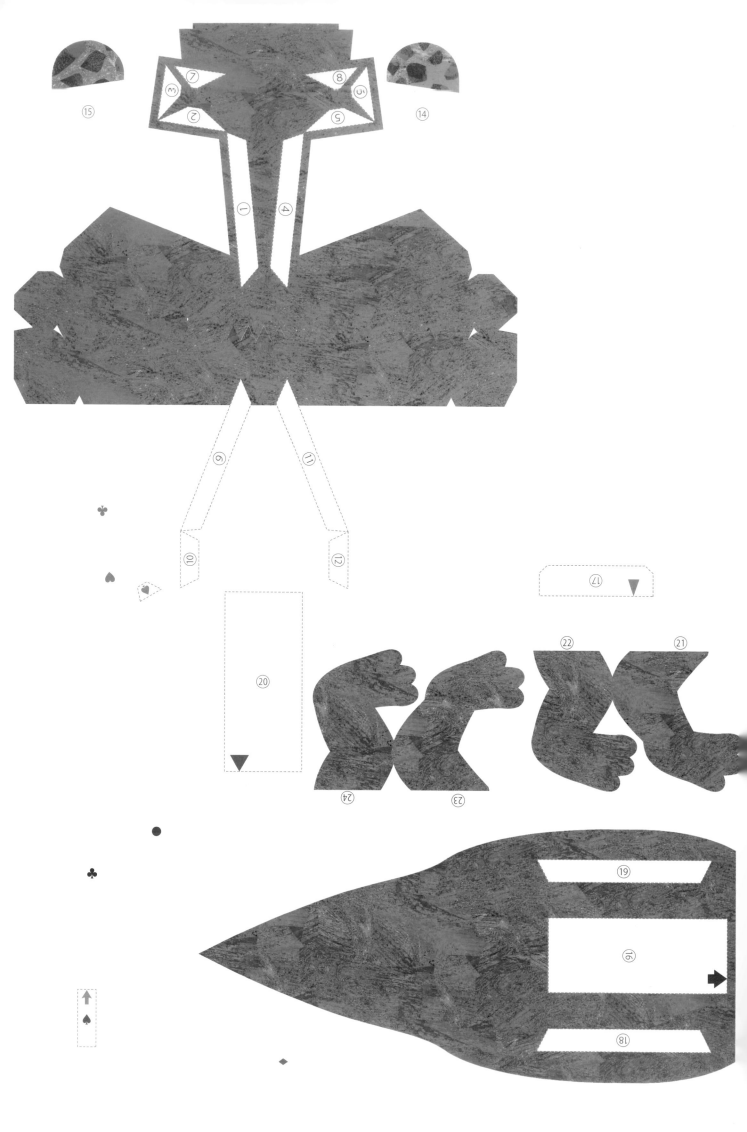

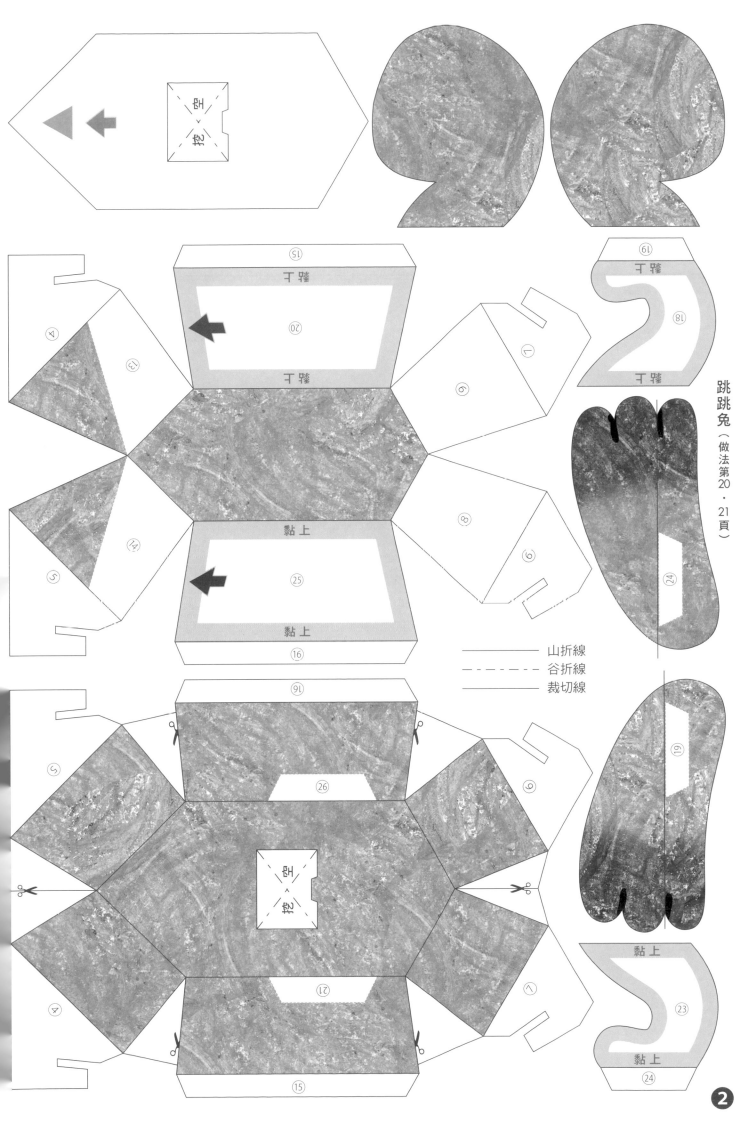

跳跳兔（做法第20‧21頁）

———— 山折線
–‑–‑–‑ 谷折線
———— 裁切線

黏上
挖入

2

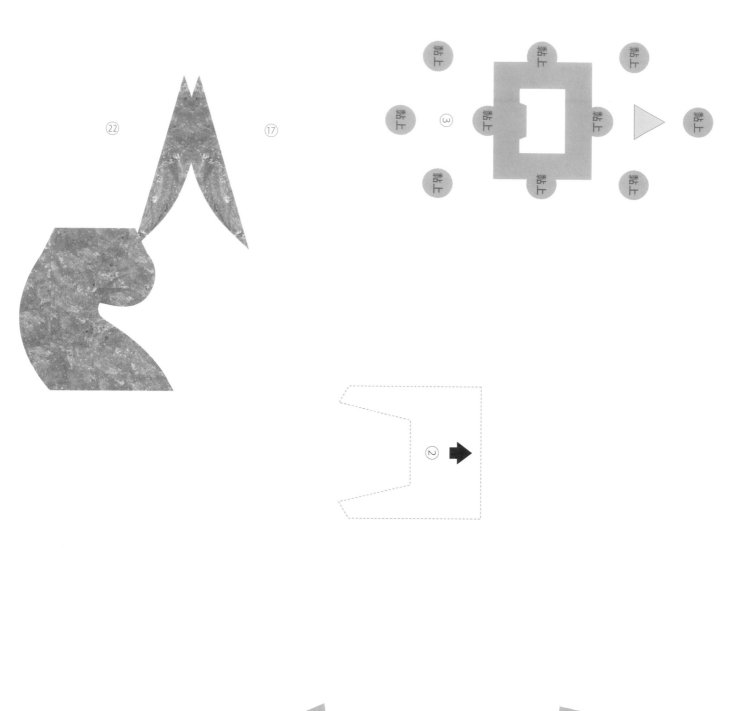

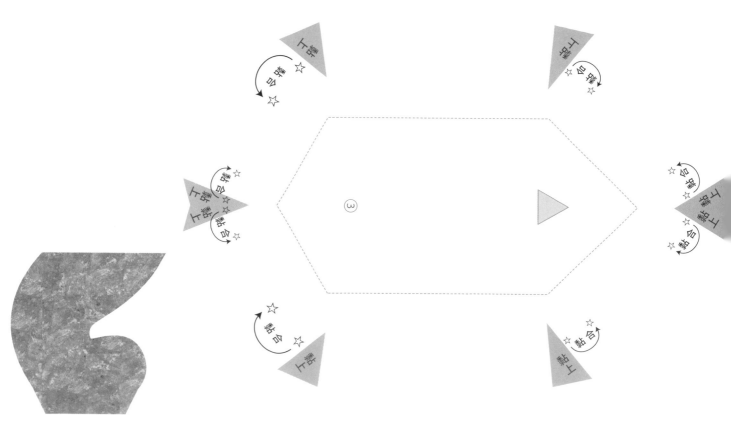

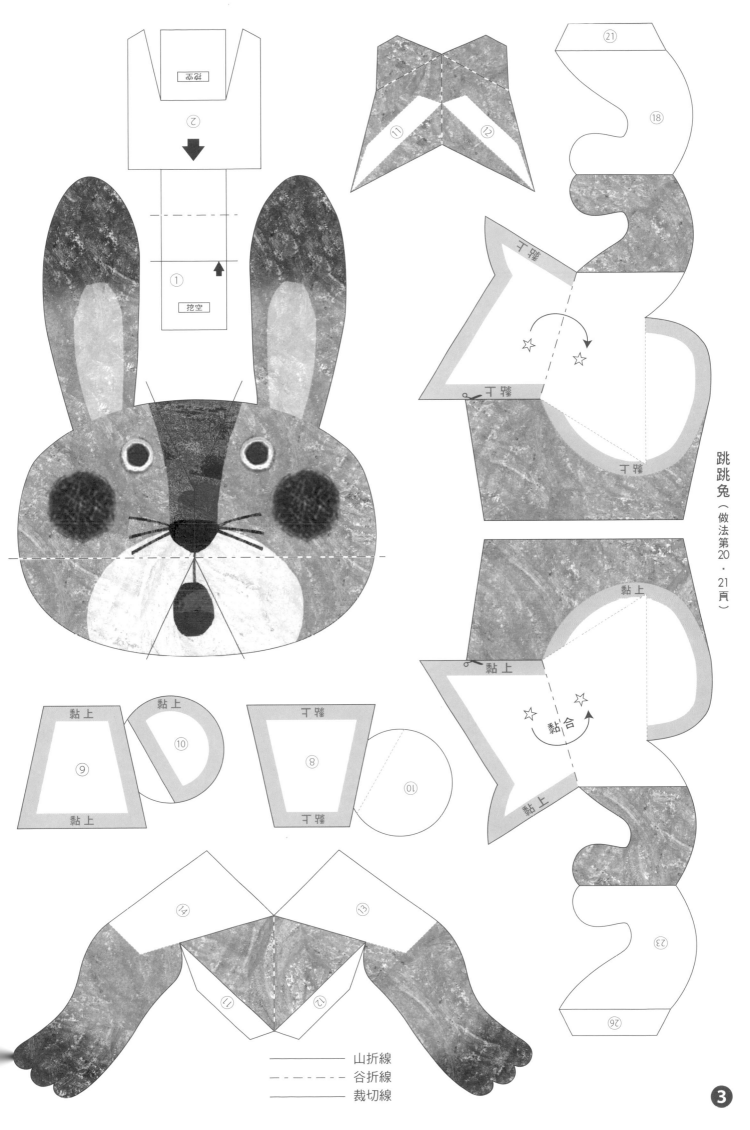

跳跳兔（做法第20・21頁）

山折線
谷折線
裁切線

3

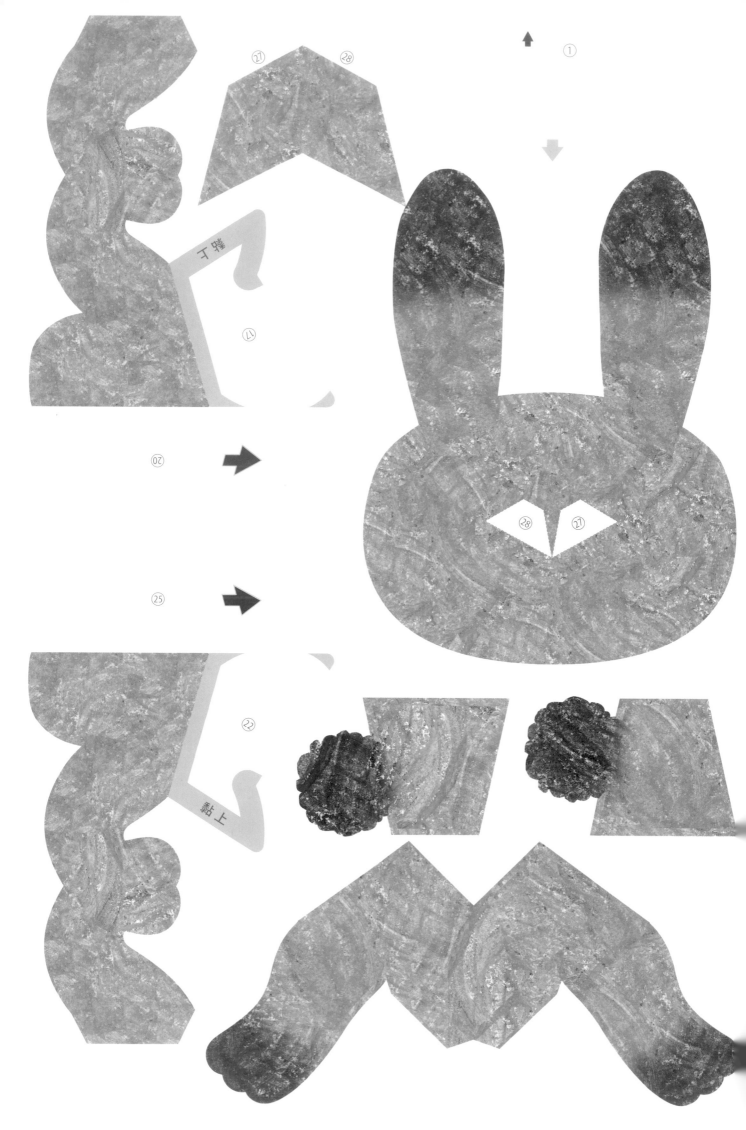

山折線
谷折線
裁切線

㉝ ㉜

㉞ ㉟

⑬ ⑭

⑬ ⑭

㉘ ⑯

㉗ ⑮

⑬

① ② ③ ④

㊱ ㊲
㉞ ㉟

㊴ ㊳

⑥ ⑧

⑤ ① ② ⑦

⑨ ③ ④ ⑪

⑩ ⑮ ⑫

4

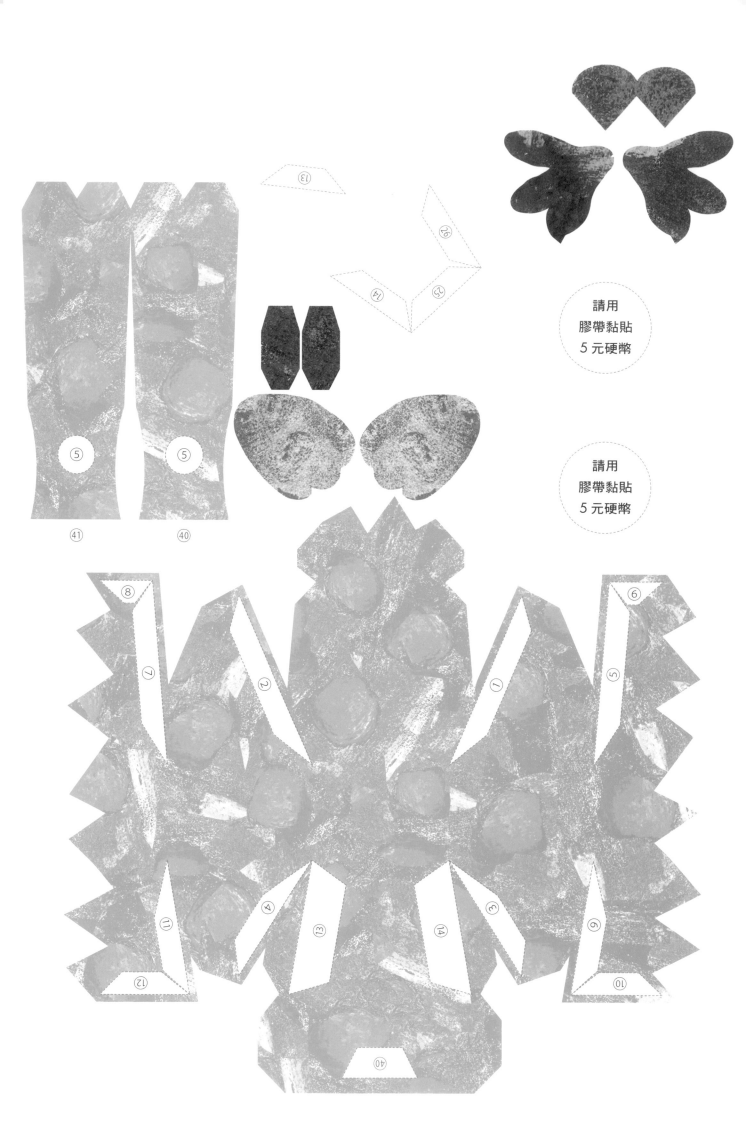

請用
膠帶黏貼
5 元硬幣

請用
膠帶黏貼
5 元硬幣

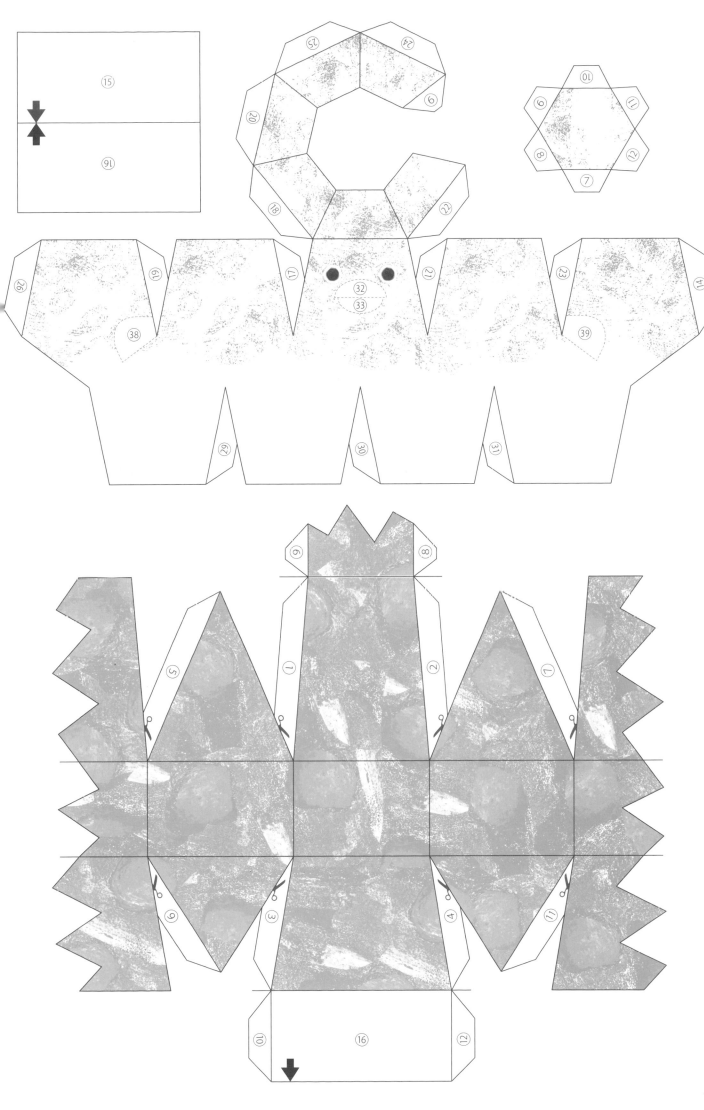

蛋生雞（做法第22・23頁）

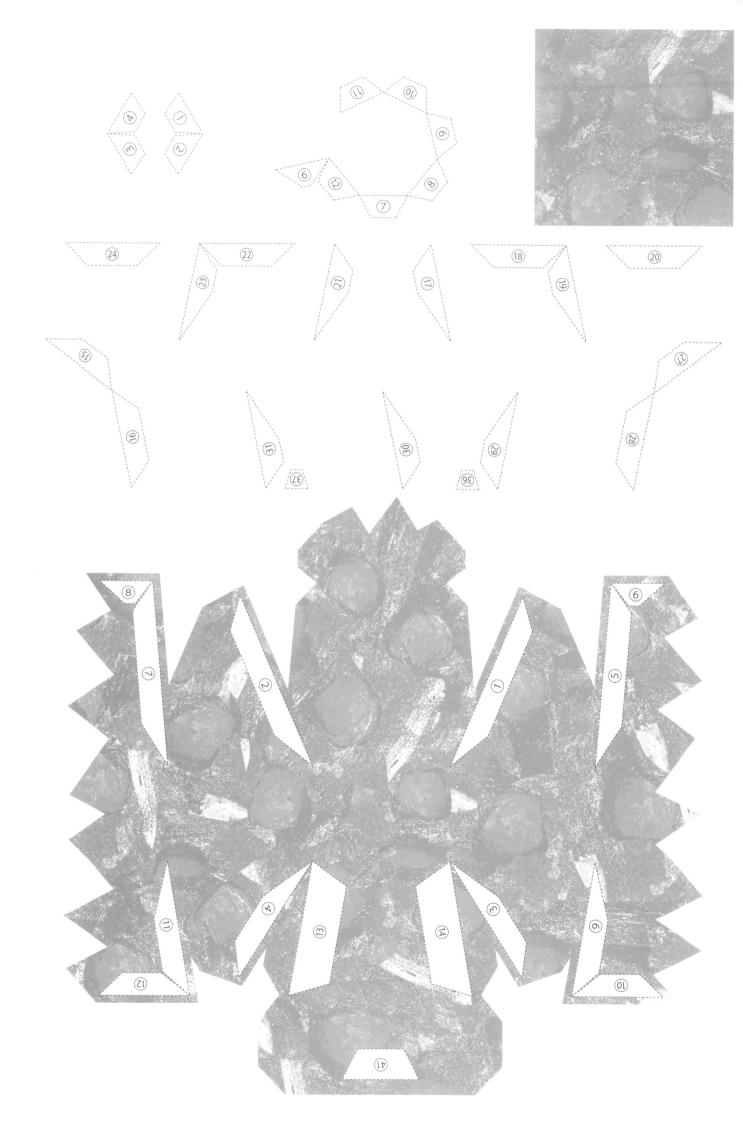

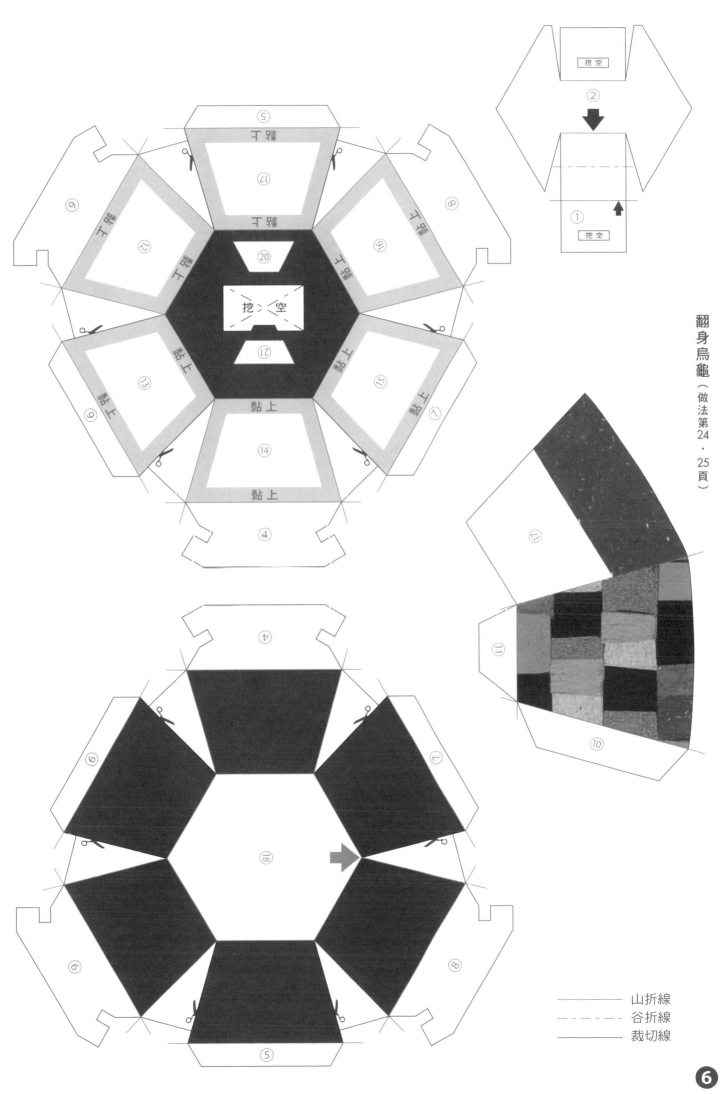

翻身烏龜（做法第24・25頁）

挖空

① 挖空 ② 挖空

⑤ 黏上 ⑰
⑨ 黏上 ⑫ 黏上 ⑧
⑳ ⑯ 黏上
挖空
⑬ ㉑ ⑮
⑩ 黏上 黏上 ⑦
⑭
黏上 ④
黏上

⑰
⑪ ⑩

④
⑨ ⑦
⑱
⑥ ⑧
⑤

山折線
谷折線
裁切線

6

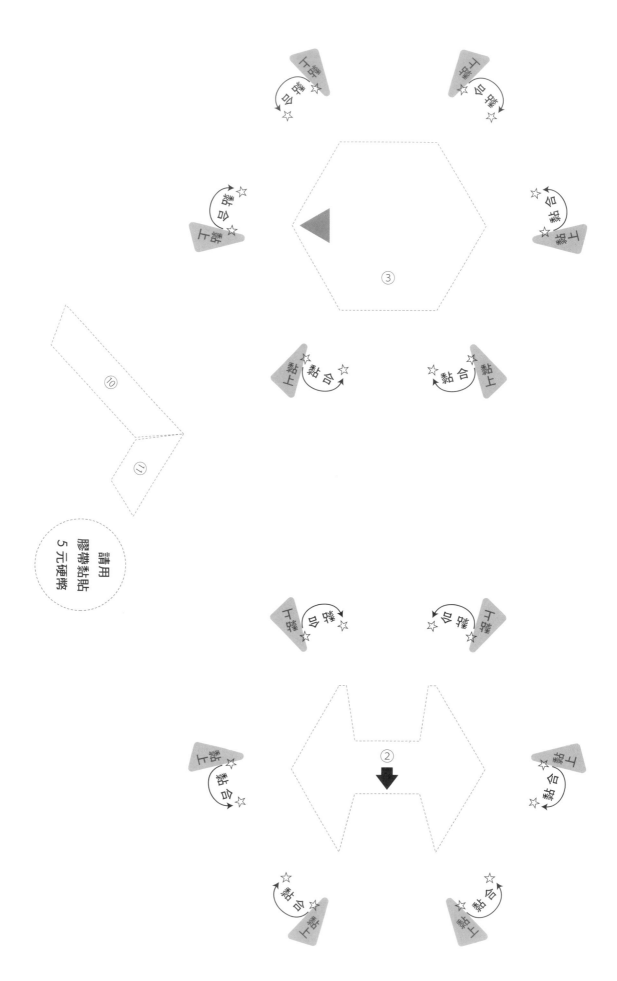

①

②

③

⑩

⑪

請用
膠帶黏貼
5元硬幣

黏合

黏上

黏合

黏上

黏上

黏合

黏上

黏合

黏上

黏合

黏合

黏上

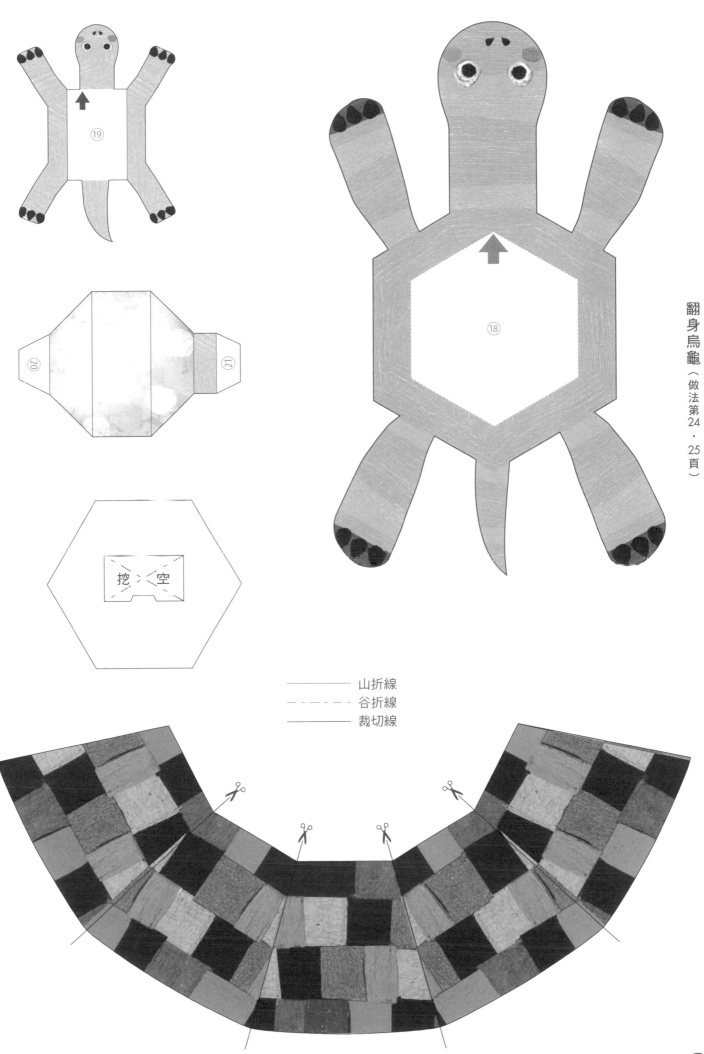

⑲

⑳ ㉑

挖空

翻身烏龜（做法第24·25頁）

⑱

―――――― 山折線
― ― ― ― ― 谷折線
―――――― 裁切線

7

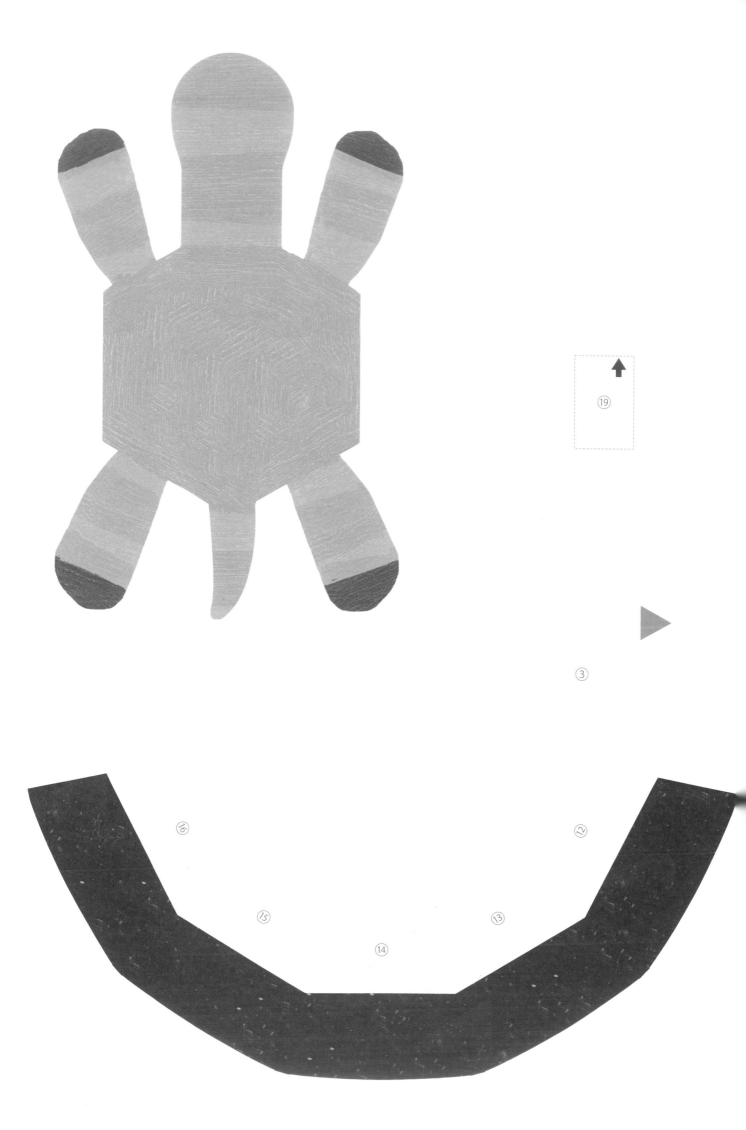

⑲

③

⑯ ⑫

⑮ ⑬

⑭

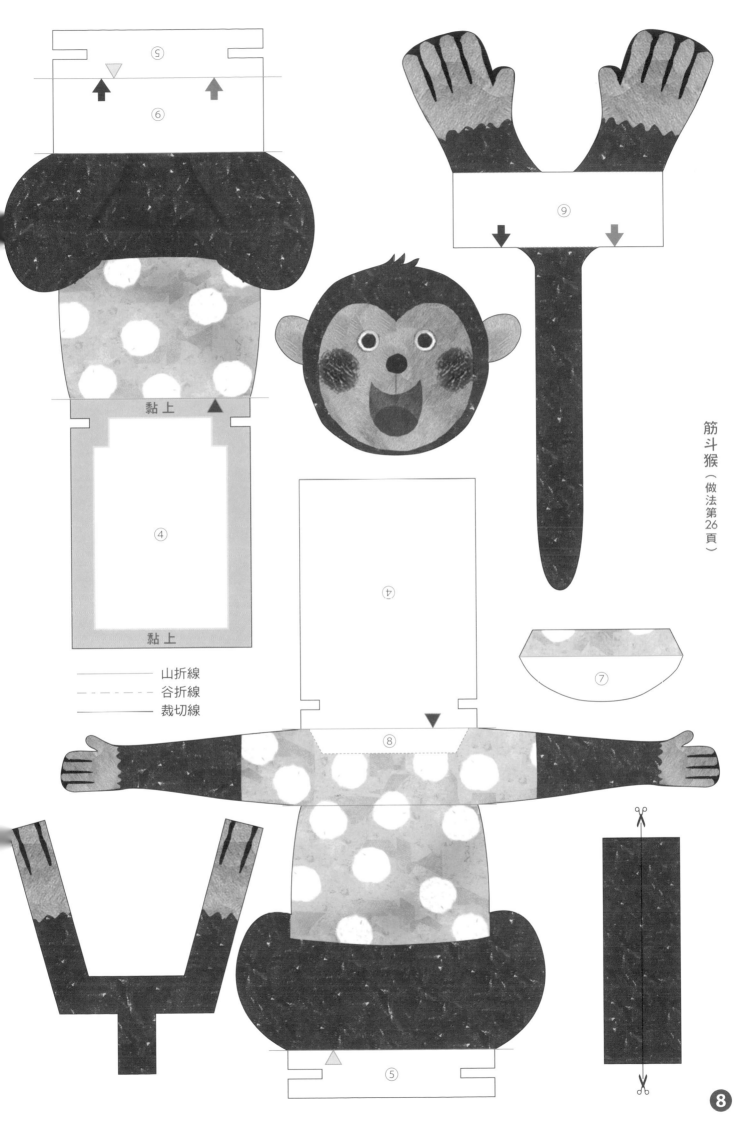

⑤
⑥
⑨
④
黏上 ▲
④
⑦
黏上 ▼

山折線
谷折線
裁切線

⑧
⑤

筋斗猴（做法第26頁）

8

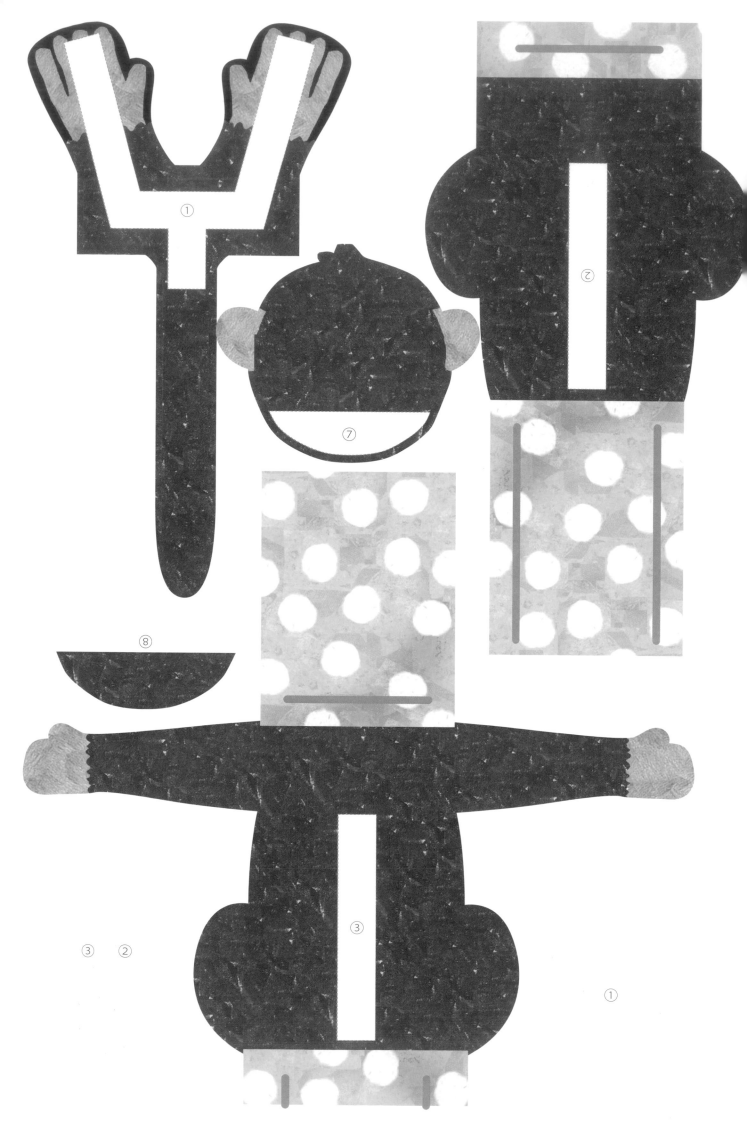

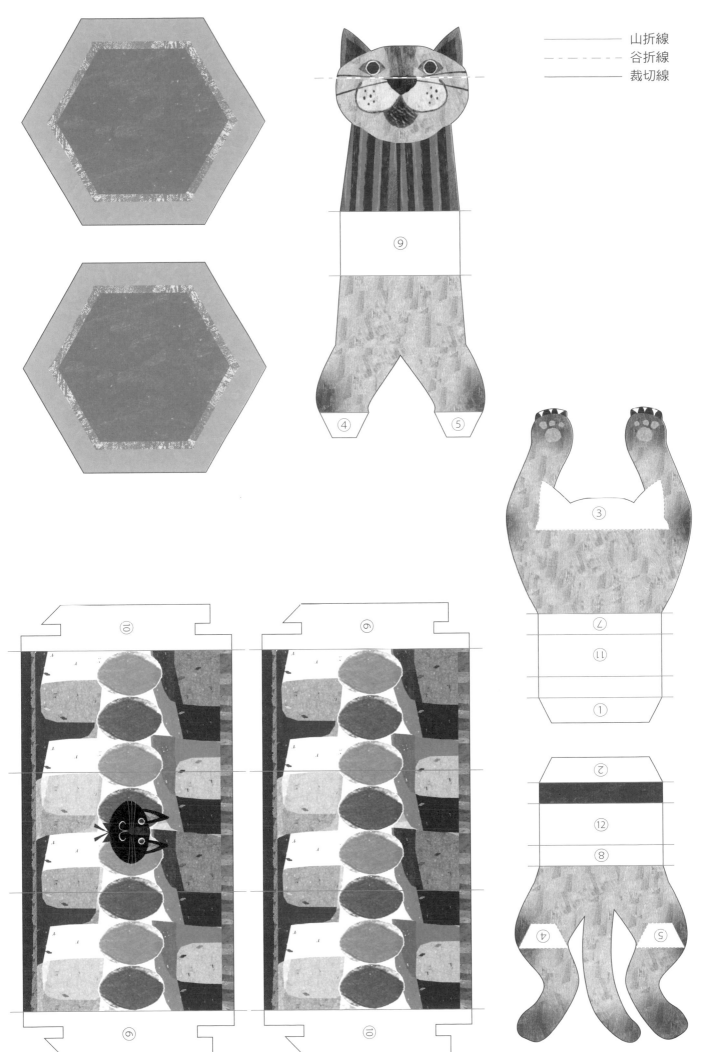

山折線
谷折線
裁切線

貓咪驚嚇罐頭（做法第27頁）

9

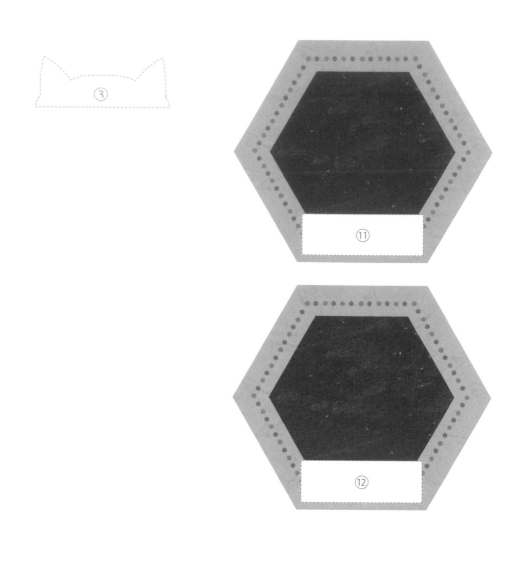

③

①

②

⑦

⑧

⑨

⑪

⑫

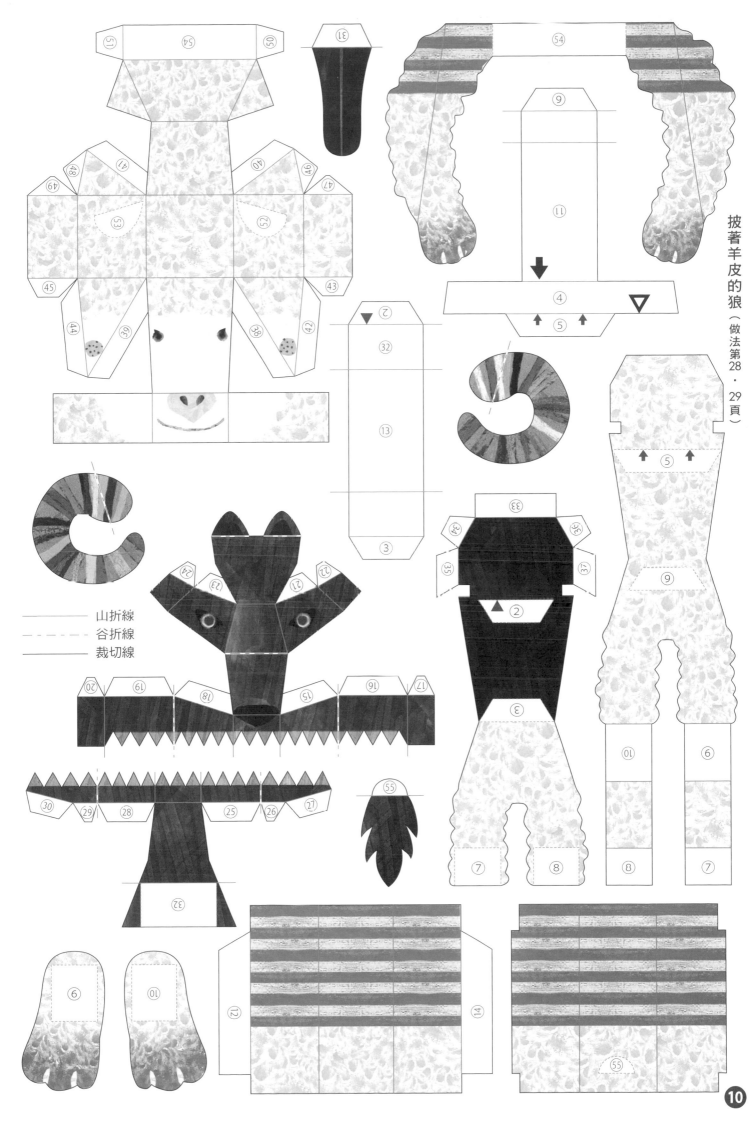

披著羊皮的狼（做法第28・29頁）

山折線
谷折線
裁切線

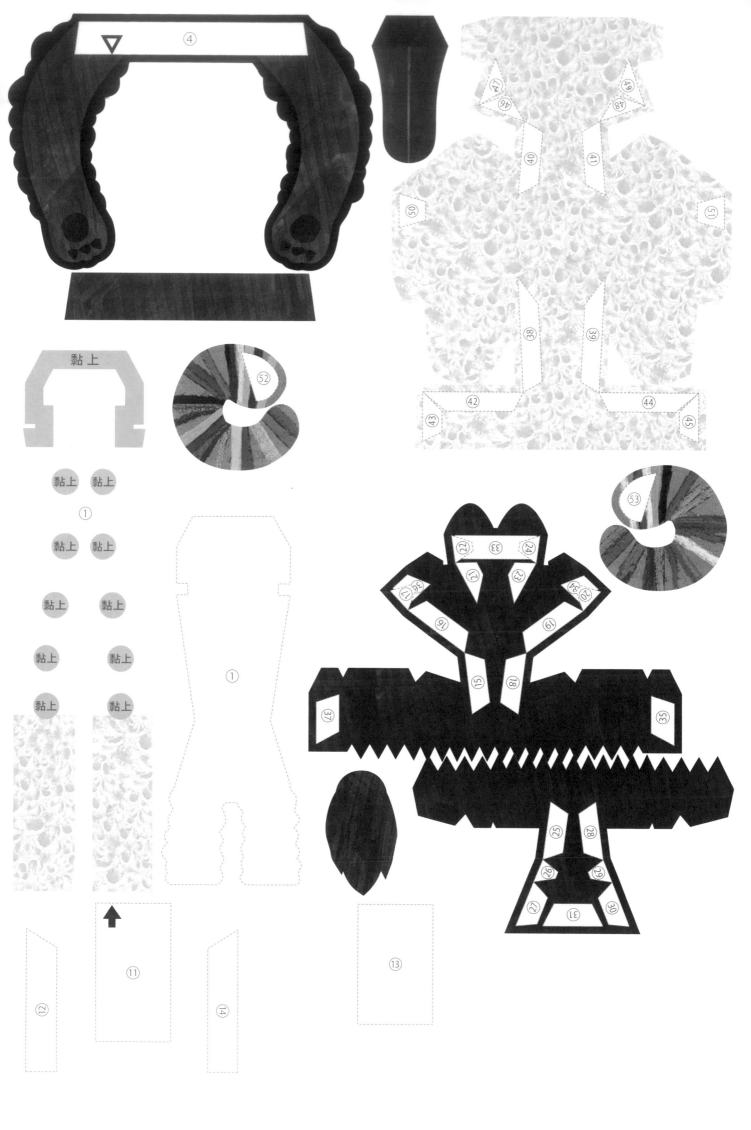

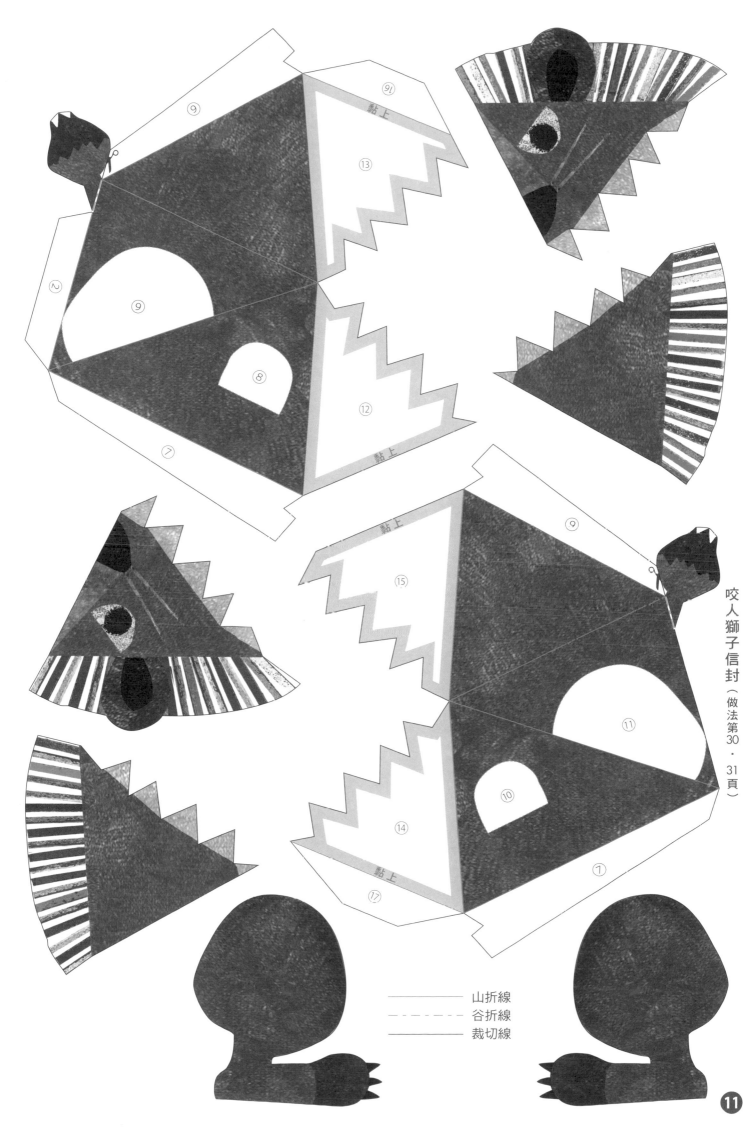

⑨
⑯
黏上
⑬
②
⑨
⑧
⑫
⑦
黏上

黏上
⑮
⑨
⑩
⑪
⑭
⑦
黏上
⑰

山折線
谷折線
裁切線